U0038538

現代藝術的
石路人 ——

塞尚

CÉZANNE
VANGUARD OF MODERN ART

韓秀 —著

三民書局

寫在前面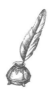

二〇一五年七月三十一日，天氣晴朗。我來到了賓州費城藝術博物館（Philadelphia PA. USA, Philadelphia Museum of Art），這裡正在舉辦一個叫做「發現印象派」的超級大展。這一場展事非常特別，以法國畫商保羅‧丟昂‧呂厄（Paul Durond-Ruel, 1831–1922）所收購、所展示、所售出的印象派（Impressionism）畫作為主線，輔以這位超級畫商與印象派大將們的交往，編織出一幅超凡入聖的畫面，重現十九世紀中葉到二十世紀初印象派壯闊的「榮景」。

我很難因為這些非常熟悉的畫作被懸掛在這裡，而對這位畫商的功績表達感激之情。我的心裡有著一些苦澀。一八七二年，呂厄在一個月內買了馬奈（Édouard Manet, 1832–1883）二十三幅畫。一八七四年、一八七六年為印象派畫家們舉辦兩次大展，一八八三年為莫內（Claude Oscar Monet, 1840–1926）舉辦大展。之後，一八八七年，跨過大西洋，呂厄在紐約第五大道二百九十七號開設畫廊，兩年之後遷至三百一十五號，五年以後遷至三百八十九號。寸土寸金的曼

哈頓，世界上最昂貴的一條街，呂厄在這裡呼風喚雨。一九〇五年，呂厄返回歐陸，在倫敦開設畫廊，一次便能夠展出五十九幅雷諾瓦（Pierre-Auguste Renoir, 1841–1919）作品、五十五幅莫內作品、五十九幅畢沙羅（Camille Pissarro, 1830–1903）作品、三十五幅竇加（Edgar Degas, 1834–1917）作品、十幅塞尚（Paul Cézanne, 1839–1906）作品。好大的手筆。就在我驚疑不定的時候，呂厄巨大的帳簿赫然在展廳出現，賓州費城藝術博物館慷慨地讓觀眾隨意翻看這本帳簿。我站在一位嬌小的婦人身後，她一邊用顫抖的手指小心翼翼地翻動帳簿，一邊輕輕地念叨畢沙羅的名字，終於，她停住了，驚叫出聲：「噢，天哪，可憐的畢沙羅……」她轉身，滿臉是淚，幾乎跌倒，我趕快伸開雙臂扶住她。從這位婦人的肩頭望過去，正好面對一系列畢沙羅畫作的收購價格，呂厄付的價錢是每一幅畫作七十五法郎。十九世紀末，一個巴黎工人的年薪是一千法郎。用七十五法郎買一幅畢沙羅作品也太說不過去了吧？難怪這位婦人難過得幾乎暈倒。就在這一瞬間，這位「發現了印象派」，「照顧了印象派」的畫商能夠靠著印象派作品在歐洲、北美發財致富

的來龍去脈已經可以看得非常清楚了。

我攙扶著這位婦人坐進一把扶手椅，直起身來的時候，看到一位戴著黑色小圓帽，穿著黑色西裝的男士含笑站在展廳門口。塞尚先生！我脫口而出。眼前一花，夏日的費城，周圍再也沒有戴帽子、穿西裝的男人。「塞尚比他們都聰明，不肯賣畫給呂厄，一八九九年，呂厄花了大錢才買到塞尚十八幅作品。」坐在扶手椅上的婦人揚起眉毛睜大眼睛露出欣慰的笑容，這樣跟我說。「我還沒有看到塞尚的作品……」我環顧四周喃喃回答。婦人的微笑更溫暖了，她高高舉起右手，伸出食指，指向空中：「只有一幅，真正甜美的一幅……。」

幾分鐘以後，我站在這幅甜美的作品前，它的標題是《靜物與甜點》*Still Life with a Dessert*。在這個巨大的展事中，這是唯一的塞尚作品。館方作了一個小小的說明：「塞尚並非這位畫商小圈圈中人。」看著這一行羞怯的小字，我笑了，周圍不少觀眾都笑了。畫面上，白色桌布被掀起一角，露出考究的木質雕花食器櫃。畫面左側絳色厚重帷幕深垂，桌布上，藍紫色雕花水晶瓶、盛著美酒的細長酒杯、一柄水果刀都彰示著高貴與華麗。瓜果梨桃、已經去皮的柳橙散發著香

《靜物與甜點》 *Still Life with a Dessert*
帆布油畫（oil on canvas）／1877 or 1879
現藏於美國賓州費城藝術博物館 （Philadelphia PA. USA, Philadelphia Museum of Art）

此時，塞尚接近不惑之年，畫風平穩扎實，卻極少得到批評家青睞。厭倦了巴黎的冷漠，塞尚回到普羅旺斯（Provence），在充滿哲學意味的靜物畫創作中得到靜謐與豐足。後世藝術史家對這幅作品推崇備至，每當論及塞尚靜物畫時《靜物與甜點》總是首選，不可或缺。

氛，畫面正中那一坨金黃的烘焙物大約還是熱的，內容不知，卻能夠讓觀者的味蕾興奮。一百三十六年來，它就這樣富麗堂皇地傳達著喜悅、傳達著豐足，非常的塞尚。

這一晚，心緒起伏不定，很難入睡。清晨，溫柔的曦光剛剛照亮了窗帷，我便走出了旅館的大門，手裡抓著一本書，是彼得‧梅爾（Peter Mayle, 1939–2018）的《追蹤塞尚》*Chasing Cézanne*。梅爾總是會把我帶到豔陽高照的普羅旺斯，總是能讓我腦袋裡亂無頭緒的灰色細胞安靜下來，並讓我能開始條理清晰地思考一些事情。

一家咖啡館已經開門，樓上露臺的橙色遮陽傘已經撐開，三張小桌整齊擺放著，桌旁數把折疊小椅，尚無客人。我便跟笑容可掬的服務生表示，我要樓上的位子，一壺咖啡、一只杏仁牛角麵包，然後拾階而上……。

恍惚間，天色更加明朗。露臺縮小了，頭上的遮陽傘已經不見，擺放著咖啡壺的小餐桌不知去向，只剩下手裡的一只咖啡杯，咖啡還是熱的；只剩下露臺邊緣的鑄鐵欄杆還在面前，沉重、端莊。

身邊悉悉索索的，好像有一個人站在很近的地方，果真，

穿著黑色西裝，戴著黑色小圓帽的男人右手拿著調色盤，左手拿著畫筆，正在我身邊作畫。塞尚先生。我感覺口乾舌燥，竟然說不出話來。

畫家輕鬆打破沉默：「你在看一本什麼樣的書啊？」

「一本英語作家的小說……」

「哦，是不是那位很可愛的年輕人，瘦瘦的，西裝掛在身上，晃來晃去，常常笑容滿面的……，他的名字叫做海明威的，那位小說家……」

海明威（Ernest Hemingway, 1899–1961）？可愛的年輕人？我的腦袋開始迅速進入狀況，塞尚在巴黎「看到」海明威應該是二十世紀二〇年代的事情。

塞尚逝於一九〇六年。那有什麼關係，二〇一五年，他不是「正在我身邊作畫」嗎？

於是我集中思緒回答：「噢，這本書的作者是一位英國人，一位熱愛普羅旺斯的英國人，他叫梅爾。您說到海明威，您知道嗎，他可是常常說到您，說是您教會了他許多東西，他在朋友家看您的畫，也在盧森堡博物館（Musée du Luxembourg）看您的畫。他自己常常處在飢餓狀態，他甚

至感覺著，您也處在某種飢餓狀態，因此您觀察世間萬物就有著與眾不同的感受……」

畫家思路極快，他一邊繼續在畫布上移動畫筆，一邊回答我：「年輕的海明威進行創作的時候，使用的是抽象的元素，文字；他的飢餓卻是非常具體的。我的創作使用的是色彩與形狀，非常具體。至於飢餓，卻是相當抽象的，是精神上的。海明威這麼年輕，見識卻很不一般。」

我很高興，我想，也許，有的時候，塞尚先生也會與海明威「相遇」的，他們一定會相處得非常愉快，他們大概會有許多共同的有趣話題可以談。

我終於「想通了」，接受了「現實」，從緊張轉為平靜，把視線集中在畫布上，好一幅明亮的作品！身穿綠色衣裙的婦人坐在扶手椅上，表情激動，她揚起眉毛、睜大眼睛，她舉起右手，食指伸向空中，感謝神。這就是昨天在費城美術館展廳裡坐在扶手椅上的那一位婦人！畫家在一瞬間已經捕捉到所有的重點，他真的不需要模特兒……。

「這位婦人似乎知道很多。」我的思路很奇怪。

「她非常喜歡畢沙羅，」畫家繼續專注在畫布上：「誰會

不喜歡畢沙羅呢？那麼誠懇，那麼有所堅持的一個人⋯⋯」

「用今天的話來說，她是畢沙羅的粉絲。」

「哦，粉絲⋯⋯」畫家微笑。

「可是，這位婦人的綠色衣裙讓我想到您的《女人與瓜》⋯⋯」我揚了揚手裡的書。

「那幅畫一直在雷諾瓦手裡⋯⋯」

於是，我告訴畫家，我手裡這一本小說是梅爾題獻給厄尼斯特的，而 Ernest 正是海明威的名字。所以，我覺得梅爾在這裡表達了他對海明威的敬意，這本書的標題是《追蹤塞尚》。「於是，更進一步，梅爾便與海明威一道對您表達了他們的敬意。」我這樣作結。

畫家終於停下筆來，凝神望著我：「兩位來自不同國家的英語小說家，都是我的粉絲？」哈！塞尚先生與時俱進，學得可真快！我的反應也不遲鈍，馬上想到了那個讓塞尚傷透心的小說家埃米爾・左拉（Émile Zola, 1840–1902），於是輕鬆愉快地回答：「沒錯，海明威同梅爾都是您的粉絲，堅定不移。」沒有說出的話是：「我也是您的粉絲，至死不渝。」

畫家開心地笑了，然後問我：「這位梅爾先生，他在追蹤

什麼？」

「《女人與瓜》的下落。」

這一回，塞尚先生完全地停住筆，轉向我，兩隻眼睛閃著炯炯的光芒，等待下文。

我只好細說從頭。世間有著一些有錢人，收藏著世界上的頂級名畫。二十世紀末，《女人與瓜》在市場上絕跡已經七十年了，收藏家最近「錢緊」，於是想賣掉這幅作品，來換取三千萬美金的現金周轉一下。但是賣畫實在太丟人，於是有人出主意，找一位天才的畫匠來複製一幅，繼續掛在自家客廳，同時不顯山不顯水地用真品來換錢。這位畫匠的偽作幾可亂真，因此，在某段時間裡，他手裡幾乎擁有六千萬美金的財富，因而招致殺身之禍……。

畫家點頭：「我看到了那個人，也看到了他的畫。他們坐在船上，他的畫漂在水裡，陽光下，那幅畫真的很像我的畫。」

我驚呼出聲：「您真的確定，他丟掉的那幅是他自己的作品？」

畫家非常篤定，他微笑著：「臨丟下水的片刻，他舉起畫

作，親吻了它，然後拋向海裡。就在他舉起來的時候，我看到了他在畫布上方留下的印記，他自己的獨一無二的印記。他是一位很不錯的畫家，如果不是那麼需要錢的話，他真的不必複製別人的作品……」

「您知道嗎，在同一年裡，有幾位客人下訂單，要求他複製您的三幅作品。他說您簡直是『當紅炸子雞』。」

「那是什麼？那是一盤好吃的菜嗎？」畫家大笑了。

「那意思是，您的作品是收藏家的最愛，大家都不計價格的昂貴，搶著要得到一幅，以致名畫市場一片混亂，陰謀四起……」

「於是，小說家就得到了亂七八糟的素材，可以大寫特寫……」畫家微笑。

我跟畫家說，梅爾是有良心的好作家，他寫得很有意思，很精彩，但他留下了懸疑。我現在非常開心，因為畫家本人揭開了謎底。到目前為止，世上只有一幅《女人與瓜》，而且是塞尚的作品。

畫家看著我，點點頭，轉身面對畫布，表情複雜。

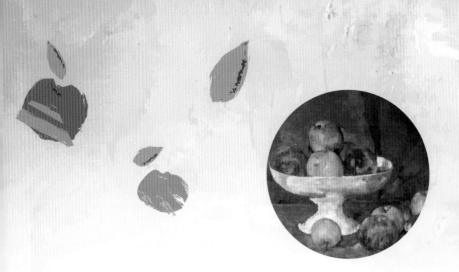

寫在前面

I.　　普羅旺斯豔陽天　　　　　　　1

II.　　邂逅巴黎　　　　　　　　　22

III.　落「選」　　　　　　　　　39

IV.　戰爭・愛情・婚姻　　　　　　56

V.　　蘋果的誕生　　　　　　　　71

VI.　生存決定意識？　　　　　　　86

VII.　勒斯塔克　　　　　　　　　101

VIII.一座孤峰　　　　　　　　　118

IX.　遺囑　　　　　　　　　　132

X.　往昔歲月隨風而逝　　　147

XI.　心情肖像　　　　　　　165

XII. 金色黃昏　　　　　　　　183

寫給塞尚先生的一封信，及其回信　199

塞尚　年表　　　　　　　　　203

延伸閱讀　　　　　　　　　　209

I. 普羅旺斯豔陽天

大家都知道，在法國，一七八九年、一八三〇年、一八四八年，正是因為經濟的不景氣，導致了革命的爆發。而且，一八二七年到一八三二年，法國遭遇到一次長期的、持續的穀物歉收。一八二七年農作物的收成比往年減少了三分之一以上，引發物價上漲，也引發了老百姓的恐慌，家家戶戶都擔心著大饑饉的到來。一八二八年，情況完全沒有好轉。到了一八二九年春夏交接的時候，法國中部、北部已經是一片荒涼，成群結隊的乞丐湧進尚稱富裕的地區，引發更激烈的動盪不安。巴黎是法國工業發展最迅速的城市，在社會的劇烈動盪中，人們從四面八方湧進巴黎。一八〇一年，巴黎人口不到五十五萬；五十年以後，巴黎人口超過一百零五萬。

貧窮、飢餓、失業終於引發對政治的不滿，一八三〇年七月底，巴黎民眾走上街頭，法王查理十世（Charles X, 1757–1836, 1824–1830 在位）失去了對首都的控制，最終被推翻，流亡國外。於是，法國最富有、最顯赫的家族之領袖，僅次於查理十世家族的第二順位王位繼承人奧爾良公爵

（Duke of Orléans）被國民議會推舉為新王，被稱為路易・腓力一世（Louis Philippe I, 1773-1850, 1830-1848在位），短命的七月王朝（La Monarchie de Juillet）就此建立。新朝施行新政，天主教不再是國教、取消新聞檢查制度、國王的權威減弱、國會有權立法、國會投票人與候選人所需要繳納的賦稅以及年齡資格都將要重新修訂、藍白紅三色旗將成為法國國旗。路易・腓力一世熱情接受新政，可惜為時不久，權力慾望萌發，在下一輪的經濟不景氣中成為箭靶，一八四八年的二月革命終結了七月王朝，路易・腓力一世流亡國外，並且死在那裡。

　　社會動盪、政權更替，位於法國東南部地中海之濱鄰近義大利的普羅旺斯隆河 （Rhone） 河口地區的首府艾克斯（Aix-en-Provence） 卻相對平靜 。 艾克斯是一個古老的城鎮，曾經是羅馬帝國普羅旺斯行省的首府，好山好水，風景秀麗，建築優雅古樸。在中世紀更成為大學城，聚集著眾多學者、文人、藝術家。普羅旺斯方言、普羅旺斯人的耿直粗獷、美麗壯闊的兩條河隆河與杜朗斯河（Durance）在這裡匯流入海，以及因為到處是噴泉而被世世代代的人們稱為

「千泉之城」，再加上屹立在海邊的石灰岩山巒聖維克多（Mont Sainte-Victoire）峭壁險峻，使得這個地方更加迷人。

就在這洞天福地艾克斯，一位勤懇的製帽工匠路易－奧古斯特・塞尚（Louis-Auguste Cézanne, 1798–1886），完全無視社會的種種不安，平順地建立起自己的家庭。他的女友安妮－伊莉莎白－赫諾瑞・奧波特（Anne Elisabeth Honorine Aubert, 1814–1897）是他所工作的帽子作坊女主人的親戚。於一八三九年元月十九日，他們在歌劇院街二十八號（28 rue de l'Opéra）迎來了兒子保羅・塞尚，於一八四一年迎來了大女兒瑪芮（Marie Cézanne, 1841–1921），並於一八四四年元月結婚，正式結為塞尚夫婦；然後，在一八五四年生下小女兒蘿絲（Rose Cézanne, 1854–1909），成就了一個平穩的五口之家。

十八世紀末的法國大革命導致法國處於政教分離的狀態。雖然多半的法國人還是天主教徒，但是很多人已經不喜歡教會、不喜歡教堂，尤其不喜歡神職人員。因此，教會勢力大減，通常採取與社會大眾相安無事的態度，不會粗暴干

涉老百姓的個人生活。

因此，雖然路易‧塞尚未婚生子，卻沒有受到教會任何非議。保羅出生一個月後在瑪德琳教堂（Church of La Madeleine）受洗，成為基督徒。教母是他的外祖母，教父則是舅舅路易‧奧波特（Louis Aubert），另外一位製帽工匠。兩年以後，路易‧塞尚仍然未婚，女兒瑪芮出生，三天之後便到同一所教堂受洗，教母與教父同樣是外祖母與舅舅。

路易‧塞尚勤勉、誠懇，為人正直、厚道，不但得到老闆賞識，也得到老闆夫人奧波特全家的喜愛。再加上，普羅旺斯民風淳樸、教會與人為善。因之，路易‧塞尚能夠與比他年輕十六歲的奧波特小姐順理成章地結為伴侶、生子、結婚。

不僅如此，路易‧塞尚頗有經濟頭腦。他曾經悄悄到巴黎研習販售帽子的商業法則與其中的訣竅，並且成功地實踐之。一八四四年一月二十九日，他與安妮‧奧波特在市政廳簽署結婚證書的時候，他的身分已經不再是製帽工匠，他註冊的居家地址也不再是帽子作坊的地址米拉波大道五十五號

（55 Cours Mirabeau），而是拉格拉西耶街十四號（14 rue de la Glacière），路易・塞尚自己的物業。換句話說，此時，他已經是一位擁有房地產的紳士。一月三十日，塞尚夫婦在瑪德琳教堂完成婚禮。至此，一家四口正式成為受法律保護的家庭。五歲的保羅・塞尚沒有感覺到生活有任何的不同，爸爸還是常常埋頭於報紙，媽媽還是一樣的慈愛。只不過，不但家裡的女傭，連街坊鄰居們早上向媽媽道早安的時候，都會恭敬地加上「夫人」這樣兩個字。

成為房產主並非路易・塞尚成功之路的終點。他無師自通地在一八四八年創辦起了艾克斯第一家銀行：塞尚－卡巴索銀行（Cézanne and Cabassol Bank），成為銀行家。原本設立在卡達利耶街二十四號（24 rue des Cordelirs）的一家商號歇業，路易・塞尚不失時機地與這家商號的辦事員約瑟夫・菲利普・卡巴索（Joseph Philippe Cabassol, 1828-1855）合作，在商號原址創立了銀行，業務鼎盛，蒸蒸日上。一八五六年，銀行擴大業務，遷址卜拉貢街十三號（13 rue Boulegon）。路易・塞尚就這樣為他的家庭在風雨飄搖的法國建立起殷實的經濟基礎。

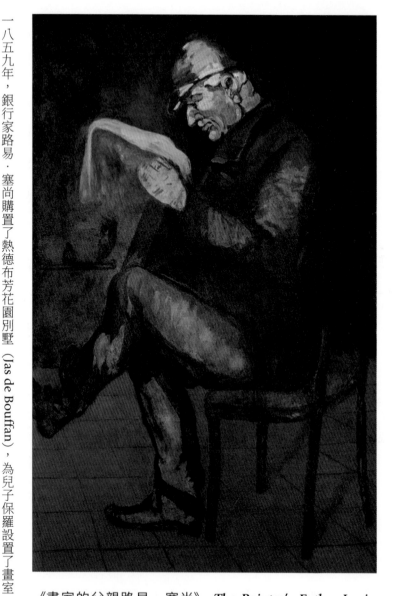

一八五九年，銀行家路易・塞尚購置了熱德布芳花園別墅（Jas de Bouffan），為兒子保羅設置了畫室，就在畫室的灰泥牆油漆之上，保羅用油畫顏料繪製了這幅父親的肖像。父親翹腿坐在椅子上，全神貫注看報。這個側面的影像是畫家從小就看慣的，無須「模特兒」即可成畫，且溫暖、傳神而生動。後世藝術史家讚嘆二十六歲的畫家塞尚已經在用濃重的黑色，表達肖像主角頑強的意志以及無上的權威。

《畫家的父親路易・塞尚》 *The Painter's Father Louis-Auguste Cézanne*
灰泥牆上之油畫，移轉至網狀畫布（oil on house paint on plaster mounted on canvas scrim）／1865
現藏於英國倫敦國家藝廊 （London UK, The National Gallery）

因此，保羅‧塞尚雖然誕生在兩次革命的間隙，卻能夠過著富足、平穩的生活，享有一個尚稱快樂的童年。

　　一八四四年，塞尚進入小學讀書。之後，便常常蹦蹦跳跳走在前往學校的林蔭道上。普羅旺斯的豔陽天，室外光線明亮，從幽暗、涼爽的室內一步跨出去，常常會感覺頭暈目眩，室外的藍天、綠樹、紅花一下子都會失去顏色。這樣的經驗讓幼小的塞尚感覺非常驚奇。他展開自己的實驗，回到房子裡，眼睛慢慢適應室內的昏暗，家具、窗帷、牆紙、母親的容顏、妹妹的衣裙都綻放出美麗的色彩之後，他再次走出去，陽光下，一切又都在瞬間失去顏色，要過上一小段時間，才能夠看清楚房子的外牆是褐色的，小徑是綠色的，天空是湛藍的，蘋果是紅的……。塞尚想看看別的屋子裡是不是會發生同樣的「奇蹟」，於是在一天放學之後，便來到蘇芙瑞街二十三號（23 rue Suffren）外祖母家。還沒有進門，就聽到外祖母在廳堂裡開心地招呼他，他卻什麼也看不清楚，只能小心地試探著腳步走進去。就在這時候，他看到了一道極為耀眼的光線從高高的一扇窗戶射進昏暗的屋子。那道光線那麼強烈，室內的黑暗卻似乎更有力量，塞尚站在進門的

地方，需要更多的時間才能分辨面前的人和物，才能禮貌地向外祖母問好，才能看清楚外祖母身上美麗的黑色衣裙和淺咖啡色花邊。這個時候，他有了一個想法，黑色是世界上最厲害的顏色，力量最強大，它能夠讓其他的東西顯示出顏色或是失去顏色！尤其是當我們從耀眼的陽光下走近一所房子的時候，如果大門是敞開著的，我們只能看到裡面是濃重的黑色，要走進去，並且要得到黑色的許可，我們才能慢慢地看到屋子裡其他的顏色……。

這一次的探險，圓滿成功。塞尚後來不斷地出入其他的房舍，一再地印證自己的想法，終於，對黑色的「力量」有了強烈的認知。要等到很多年以後，由於畢沙羅的提醒，他才真正「發現」並且深深愛上了別的顏色。

一八四九年十一月，出生於艾克斯的畫家弗朗索瓦－馬呂斯・葛蘭言（Francois-Marius Granet, 1775–1849）去世，遺贈了一批畫作給艾克斯博物館。館方極為珍視，甚至將博物館更名為葛蘭言博物館（Musée Granet）。當塞尚十一歲的時候，他就有了機會到博物館去看葛蘭言的畫作，深受感動。其中一幅作品以豐富的色彩、細膩的筆觸描繪了南瓜豐

收時的歡愉，背景竟然是以單純灰色簡明勾勒的聖維克多山。這是第一次，他看到聖維克多山挺立在一幅油畫上。這幅作品深深吸引了塞尚，讓他看到寫實的人類生活與被抽象了的山川景物融於同一個畫面時的奇偉效果。當時他自然不會想到，日後，他會成為偉大的畫家，而這裡，他的家鄉艾克斯的博物館，將會永遠地展示他自己的作品。

在小學期間，塞尚認識了家境富裕的少年菲利浦·索拉里（Philippe Solari, 1840–1906）。索拉里是左拉的好朋友，長大成人後成為著名的雕塑家。他們的友誼有始有終，左拉死後，墓碑上的胸像雕刻是索拉里的創作。而且，更令人傷懷的是，索拉里與左拉同一年出生，與塞尚同一年去世。塞尚、索拉里、左拉是真正同時代的藝術家。

一八五〇年，小學畢業以後，塞尚在一所天主教學校就讀，在那兩年裡，他認識了亨利·加斯奎特（Henri Gasquet）。他們是好朋友。晚年的塞尚還為加斯奎特繪製了著名的肖像畫。塞尚贏得加斯奎特全家的熱愛與尊敬，亨利的兒子瓦切姆（Joachim Gasquet, 1873–1921）後來成為一位優秀的詩人與傳記作家。塞尚的第一部傳記就是瓦切姆·

加斯奎特撰寫的。

一八五二年，少年塞尚進入波龐中學（College Bourbon）就讀。就在這裡，塞尚認識了小他一歲的同學左拉。左拉的父親是一位義大利工程師，英年早逝，寡居的母親帶著少年左拉從巴黎來到艾克斯祖父母家，艱辛度日。塞尚喜歡這位英俊、聰慧的同學，他們常常在放學之後一道來到河濱、湖畔，度過了許多快樂的時光。他們還有一位共同的朋友巴浦斯汀·拜亞（Baptistin Baille, 1841–1918），這位朋友比塞尚小兩歲，最常出現在左拉與塞尚身邊，人們笑稱他們是難捨難分的河灣三友。日後，拜亞走上科學之路成為教授、科學家。三個少年的身影後來出現在塞尚的系列畫作《浴者》*The Bathers* 中，也曾經出現在左拉小說《傑作》*L'OEuvre* 裡。

左拉家貧，而且他是個「外國人」，來自巴黎的他，口音與大家不同，於是常常被身高馬大的同學欺負。有一天，塞尚剛剛從課室走出來，就發現左拉被幾個同學推倒在地，拳腳相加。塞尚放下書包，飛快地撲了過去，奮力保護自己的朋友。很快，他就被壓到了下面，他感覺到那些傢伙的體積

和重量。他喘不過氣來，耳朵裡嗡嗡地響著。這時候他聽到了喊聲：「是保羅！」、「保羅‧塞尚！」、「住手！是塞尚！」壓在身上的體積和重量逐漸地消失了，塞尚被人們關心地扶了起來，還有人小心地遞上了他的書包。最後一個搖搖晃晃站起來的是左拉，他將散落一地的書本收進被撕裂的書包，一瘸一拐地走開了。

左拉感謝著塞尚的見義勇為，但是他也知道，塞尚是銀行家的兒子，是艾克斯本地人，因為塞尚加入了戰局，這一場危機才能夠平安度過。左拉明白，自己與塞尚是不同的。塞尚卻完全沒有想到這些，因為朋友獲救，他很高興；這樣的事情不會再發生，他更高興。他並沒有想到，因為自己是左拉的朋友，左拉才不再被欺負。這一場事件，塞尚最強烈的感受來自體積同重量。他覺得，那是同黑色一樣有力量的物質。終其一生，這個意念都存在於塞尚的感覺裡，影響著他的人生和他的創作。

年輕，畢竟美好。放學以後，塞尚與左拉常同幾位好朋友一道來到一處鋪滿鵝卵石的淺淺的河灣，流水清澈、天色湛藍，河上輕風吹拂，河邊蘆葦隨風起伏閃耀著金色的光芒。

少年們脫掉上衣、鞋襪，挽起褲腿，在水裡跑著、跳著，水花飛濺，在陽光下閃爍著五顏六色……。他們中間不但有左拉、塞尚和拜亞，也有索拉里和加斯奎特。這些無憂無慮的午後深深地留在塞尚的記憶裡，是他的人生旅途上最為美好的一段時間。那時候，左拉已經在學校裡展現出他在文學寫作上的才華。塞尚是非常優秀的學生，熱愛文學，在選擇繪畫之前也曾希望走上文學之路。他熱愛著法國詩人阿爾方斯・德・拉馬丁（Alphonse Prat de Lamartine, 1790–1869）的抒情詩。在那些幸福的午後，幾位少年常常聚在一起，一句接一句地吟哦著拉馬丁的詩歌：

美麗的湖！讓那記憶在微波裡

在駭浪中　在微笑山丘的那一邊

在黑松林間　在倒映

你水面的

崢嶸岩石間

在輕拂而過的西風裡

在拍岸復回的濤聲中

在柔光照遍湖面的

月上……

這種無盡的牧歌式的美好，曾經流淌在左拉同塞尚這兩位好朋友之間。終其一生，塞尚懷念著這份美好。

然而，拉馬丁畢竟老成，畢竟睿智，他還寫下了這樣的詩句：

生命之書是至上之冊

由不得任意翻閱

迷人一段不可重讀二次

最後一頁自動翻開

我們想翻回喜愛

那頁

臨終那頁就在指間……

很多年以後，塞尚再次翻閱拉馬丁詩集，內心的苦痛，無以言說。

這幅油畫作品是塞尚第一次抵達巴黎，並在數月後返回普羅旺斯之後繪製的，栩栩如生地描繪出年輕的左拉，塞尚心目中那位謙和、專注、睿智的朋友。十九世紀六〇年代，塞尚與左拉都還是年輕人。左拉正走在追求事業成功的路上。塞尚卻還在苦苦探求如何完全自主地走上藝術創作之路。兩位朋友時有往還。這幅作品一直留在塞尚的畫室中，在畫家生前，從未離開畫家的視線。多年後，左拉同塞尚先後過世之後很久，塞尚故鄉普羅旺斯艾克斯的葛蘭言博物館才收藏了這幅作品。

《埃米爾·左拉肖像》 *Portrait of Émile Zola*
帆布油畫／1862–1864
現藏於法國普羅旺斯艾克斯葛蘭言博物館 （Aix-en-Provence France, Musée Granet)

一八五四年，塞尚的小妹妹蘿絲出生之後，因為母親的健康原故，沒有與父母同住。一直到了四歲之時才在艾克斯主教座堂（Saint-Sauveur Cathedral Aix-Provence）受洗，教父是十九歲的哥哥保羅，教母是十七歲的姐姐瑪芮。

　　一八五六年，保羅・塞尚在學校裡已經展露出在繪畫方面的天賦。得到家人的同意，他在一八五七年正式註冊，成為艾克斯素描學校（École Gratuite de Dessin of Aix）的一名學生。這家歷史悠久的素描學校就設立在葛蘭言博物館內，以免費培養美術人才為己任。一八三一年到一八七〇年，博物館館長兼最後一任素描學校校長是教育家約瑟夫・吉伯爾（Joseph Gibert）。從一八五八年到一八六一年，整整三年，吉伯爾親眼看著塞尚臨摹博物館珍藏的荷蘭畫派（Dutch School）、佛蘭德斯畫派（Flemish）、巴洛克畫風（Baroque）的大量作品。吉伯爾欣喜地看到塞尚如何臨摹古代雕塑。在塞尚的筆觸裡，有一種獨特的柔軟，獨特的彈性，讓這位老師非常的感動。終於，吉伯爾請來男性人體模特兒，塞尚的表現可圈可點。吉伯爾不失時機地向塞尚的父親建言，他誠懇地指出，青年保羅是繪畫天才，千萬不要埋

沒了。銀行家很客氣地招待了校長先生，感謝了校長的美言，同時也告訴了校長先生，塞尚的前途在法學院。

如此這般，一八五八年，塞尚以優異的成績考進大學，攻讀法律。好朋友左拉中學畢業之後便到處打零工，賺錢貼補家用，並且得到住在巴黎的姨母支持，在一八五八年告別普羅旺斯，回到巴黎，尋求在文學寫作方面的發展。

不能全心全意追求繪畫藝術的精進，必須學習法律，對塞尚來講自然是非常的不順心，但是，他不敢設想，怎麼能夠違背父親的意志而自己來決定人生的方向。自小到大，塞尚看到父親的說一不二，感覺到父親在家中的無上權威，他沒有勇氣提出自己的要求。

午後，來到美麗的隆河之畔，風光依舊，朋友卻不在身邊。夜晚，星光依然燦爛閃爍，卻聽不到朋友的吟哦。塞尚心碎，唯一的慰藉便是與左拉的通信。

左拉一到巴黎，馬上陷入失業的窘境，貧困與孤寂包圍著他，他寫信給塞尚，細緻描繪他的生活環境。寒冷的巴黎之冬，左拉住在貧民區一棟灰暗樓房的閣樓，在一道潮濕、骯髒的樓梯的頂端。閣樓面積不小，雜亂無章，角落處完全

是一片黑暗，赤裸裸的牆壁歪斜著，延長成一口棺材的形狀。可憐的幾件家具都是用薄木板拼湊起來的，外表塗成難看的紅色，一碰上去，就發出難聽的嘎嘎之聲，好像馬上就要垮掉了。褪了色的床單掛在床上，更顯單薄。沒有窗簾的窗戶，面對著一堵默默肅立的漆黑高牆。晚上，風聲大作，牆壁和油燈的火焰便搖曳起來。火爐即將熄滅，室內的每一件東西都在發出貧困的嘆息。左拉哀嘆著，他沒有一盞吊燈照亮房間，沒有一方地毯可以遮蓋凹凸不平的破碎方磚，他的房間裡沒有任何漂亮的白布，沒有簡單、光滑的家具，只有灰塵、破裂的壁紙、牆壁上慘白的石灰。一切都不聲不響，左拉的心在寒冷和靜寂中嗚咽，他是那樣熱切地懷念著普羅旺斯的溫暖……。

與此同時，在普羅旺斯，在溫暖的起居室裡，塞尚帶著驚疑不定的心情坐在一張圓桌旁讀左拉的來信。一如既往，信封早已被父親拆開，塞尚抽出信紙，將信紙攤放在雪白的織花桌布上。對於塞尚的家庭來說，這是一件每天都會看到的日用品，母親和妹妹總是將桌布、茶巾洗燙得平平整整。桌布的品質是上好的，塞尚仔細用手掌感覺著桌布的厚度，

心裡產生了一種從未有過的溫暖。母親把手中的刺繡放在膝上，溫柔地看著塞尚，輕聲問道：「埃米爾還好嗎？」塞尚從沉思中抬起頭來，迎著母親關切的眼神，輕輕點頭，還好，他還好，只是想念普羅旺斯。坐在旁邊的父親從報紙上抬起頭來，沒有說話，只是微微笑著。塞尚可以感覺到父親的目光深邃，他早已經仔細讀過了左拉來信的全部內容，一如既往。塞尚放眼望去，隔壁餐室裡，長餐桌上的白色桌布平穩地延展著，伸向前方。他站起身來，走過食器櫃的時候，注意到櫃上白色的桌巾，挑繡著白色的玫瑰花蕾。他站住腳，仔細地端詳著這件美麗的繡品，回過頭向母親望去，眼睛裡滿是感激。母親會心地點點頭，目送著兒子上樓去了。

走在光潔的樓梯上，堅實的木質扶手第一次給了塞尚一種可靠的感覺，似乎表達著一種全心全意的支撐。走進書房，厚實的地毯掩埋了他的腳步聲。坐到書桌前，櫻桃木的桌面溫柔敦厚。塞尚的心裡波瀾起伏，在波瀾之上，閃耀著那高貴的白色，那是純淨的象徵、富足的象徵、寧靜的象徵。就在這一刻，白色在塞尚的心底占據了重要的位置。

終於，內心比較平靜了，法學院高材生塞尚從溫暖的普

羅旺斯寫信給住在寒冷巴黎的貧困的文字工作者左拉，報告一切。他的信裡滿是優美的詩行，娓娓道出家鄉的美景，早春的雷雨澆注在河畔，河灣展開笑顏。遠山、近樹蒙上新綠，一片迷人的青翠。梧桐冒出了新葉、山楂樹簇戴上了白色的花冠……。

但是，再次看著左拉的來信，感覺上，陽光在霧靄中失去了五光十色，變得蒼白，變得黯淡無光……。塞尚毫無掩飾地傾訴自己的思念之情，他說自從左拉走後，他覺得自己失去了輕靈的體態，變得遲緩；思緒也不再敏捷，而變得異常的笨拙……。

塞尚期盼著節日的到來，期盼著左拉回鄉度假，期盼著同好朋友一道去釣魚，期盼著大家一道重溫幸福的快樂時光……。

信紙用了好幾張，不僅有文字，還有插圖，梧桐在信紙上搖曳生姿，雖是黑白素描，卻滿紙綠意，滿載著塞尚的深情厚誼，滿載著普羅旺斯的溫暖，奔向寒冷的巴黎，奔向在貧困與孤寂中掙扎的左拉。

左拉收到信，並沒有回鄉，反而被塞尚的藝術天分所感

動，強烈表達他對塞尚來巴黎發展的支持，以及他們兩人一道在巴黎「打拼」的渴望。

塞尚陷入精神上的惶恐，他愛繪畫，毫無疑問。無論法學課程多麼繁重，他仍然回到素描學校習畫。當時，浪漫主義（Romanticism）畫家歐仁‧德拉克洛瓦（Eugène Delacroix, 1798–1863）尚在世。一天，老師吉伯爾跟塞尚談到德拉克洛瓦一八二二年的一幅作品《但丁同維吉爾共渡冥河》*The Barque of Dante*。老師描述著這幅作品的布局、色彩、技法。想像中的畫面所傳達的激情已經讓塞尚聽得血脈賁張讚嘆不已，老師便談到巴黎，鼓勵塞尚到巴黎去開開眼界。這樣的鼓勵同左拉的一再邀約不謀而合。

一八五九年，塞尚二十歲。父親的事業日漸發達，在這一年買下了位於艾克斯市西郊壯觀的熱德布芳花園別墅。雖然房子還在一步步裝修，全家人還都住在艾克斯市內麥索倫路十四號（14 rue Matheron），父親卻已經在這個花園別墅裡為塞尚安排了第一間畫室。別號「風之苑」占地三十七英畝的熱德布芳處處美景，處處可以入畫，帶給塞尚許多機會，在畫布上傾注他的熱情、他的嘗試、他的困頓、他的嚮往。

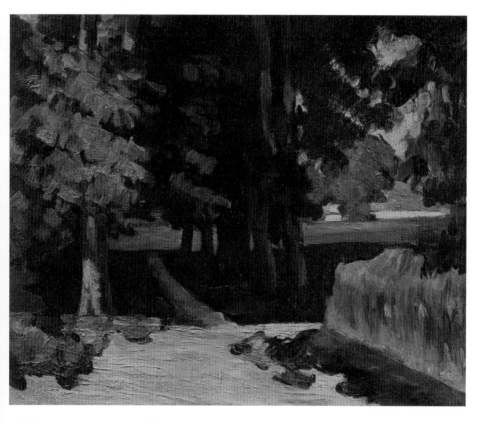

《熱德布芳的栗樹林蔭道》 *Chestnut Trees and Basin at the Jas de Bouffan*
帆布油畫／1868–1870
現藏於英國倫敦泰德美術館（London UK, Tate Gallery）

正如前輩藝術家杜勒（Albrecht Dürer, 1471–1528）所言，藝術隱藏於自然中。塞尚崇尚自然，他的作品永遠能夠從大自然得到啟示。在塞尚筆下，布芳花園的美麗出現了驚人的層次分明。塞尚熱烈地用他感覺到的，而不只是看到的豐富色彩、明暗對比來謳歌大自然跌宕起伏的美好，以及畫家本人在創作中的萬千思慮。

II. 邂逅巴黎

二十歲的塞尚迫不得已在艾克斯大學裡攻讀法律，課業的繁重並沒有影響他依舊擠出時間到素描學校去畫畫，也仍然在自己的畫室裡努力地創作，這個創作，不但是美術的，也是文字的。

終其一生，塞尚是一個寫信的人，他不但寫信給少年時的好朋友們，他也寫給他的追隨者、批評家、詩人、收藏家、粉絲們，以及他的兒子保羅。寫信，用文字表達部分的思想與情感是塞尚最善於運用的與世界溝通的方式。

一八五八年左拉離開了普羅旺斯以後，塞尚同他通信很勤，左拉看塞尚的信，有時候會難掩自己的嫉妒之情。在一封信裡，左拉這樣說：「我的韻文比較純淨，但是，你的書寫卻充滿了詩意；你是用心在寫，我卻是用腦子在寫……」塞尚的回信充滿了熱切的嚮往：「我一定要成為一個藝術家……，我們一道在巴黎探索創作之路……，我要畫很多畫……，我會有一個四層樓的工作室……」

塞尚的母親受過良好的教育，不但能夠讀寫，而且全心

全意地愛著自己的兒子。在她的心目中，兒子就是藝術家，就是最出色的畫家、詩人。她常常帶著親手烹製的食物來到施工中的熱德布芳，來看兒子畫畫。就在她面前，油畫《詩人之夢》*Dream of the Poet* 極為流暢地完成了。大家都說，詩人俊美，有點像左拉。母親卻覺得更像塞尚本人。這樣的觀感，讓塞尚覺得有點不好意思，臉都紅了。母親非常喜歡這幅畫，喜歡看美麗的繆斯女神親吻詩人。她非常了解自己的兒子，知道他有多麼害羞，在女孩子面前多麼的拘束、多麼的不自在。母親有時候會這樣想，也許繪畫能夠去除兒子的羞澀與內向。因此，母親大膽地表達了她對塞尚作品由衷的讚美。這樣的讚美讓塞尚感動，於是他將這幅作品帶回艾克斯家中，放在母親的起居室裡。這件事情讓母親非常快樂。

在父母家中的客廳牆壁上懸掛著一套四聯畫，也是塞尚的作品。以美麗的女子來表現春、夏、秋、冬四季。母親最喜歡〈秋〉這一幅，體態勻稱、面容端莊的女子頭頂一個沉重的果籃，是豐收的美好圖景。不只是母親，還有塞尚的老師約瑟夫·吉伯爾，非常地欣賞塞尚，他想方設法要說服塞尚的父親，同意兒子到巴黎學畫。身為艾克斯博物館的主持

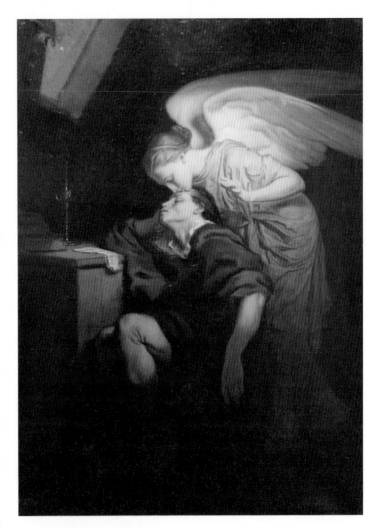

這幅也被稱為《繆斯之吻》The Kiss of the Muse 的油畫作品是塞尚初試啼聲之作，卻一鳴驚人。暗色的背景，較為明亮的星空、似睡似醒的詩人，以及全然輝煌的繆斯，展現出古典的優雅。這幅非常甜美的作品，曾經是塞尚母親的最愛。藝術史家們認為，此時的塞尚已然展現出巨匠之風。

《詩人之夢》*Dream of the Poet*
帆布油畫／1859–1860
現藏於法國普羅旺斯艾克斯葛蘭言博物館

人，他徵得塞尚父親的同意，準備將這四聯畫送到博物館展覽的時候，塞尚的母親熱切地跟他說，把《詩人之夢》也帶去展覽吧。一向溫柔嫻靜很少說話的塞尚夫人忽然有這樣熱切的表示，讓吉伯爾先生非常的振奮。他知道，在銀行家的家裡，他有著一位堅定不移的同盟者。於是，集浪漫主義於一身的《詩人之夢》同《春、夏、秋、冬》四聯畫 *The Four Seasons*（現在收藏於巴黎小皇宮美術館 Petit Palais）一道來到葛蘭言博物館，引起持續了很久的轟動。

「保羅・塞尚才只有二十歲呀，他的畫已經在博物館展覽啦！」人人歡喜讚嘆。如此大好新聞在艾克斯熱烈地傳揚起來，大家見到銀行家，紛紛恭喜他有這麼出色的一個兒子。銀行家在熱烈的氣氛中終於點頭同意塞尚北上巴黎學畫，但他畢竟是腳踏實地的生意人，並沒有被艾克斯的熱烈氛圍沖昏頭腦。他要求塞尚完成大學學業，然後再到巴黎去「探險」。

塞尚喜出望外，有了動力，便格外認真讀書，完成學業，然後在一八六一年四月來到了巴黎。在他的行李箱裡，有一條白色的桌巾，上面是妹妹瑪芮用白色絲線繡出的薰衣草

（Lavender）圖案。薰衣草是普羅旺斯的尋常風景之一。塞尚捧著這滿懷的潔白，非常的感動，他感覺到母親的理解，感覺到妹妹的支持，他甚至覺得，他正在把普羅旺斯帶往巴黎……。

朋友的擁抱還是那麼熱情，左拉的雙臂還是那麼有力。塞尚終於同好友相逢在巴黎，快樂得不得了。

在塞尚短短的人生經歷裡，尚未見過這麼骯髒的、黏答答的街區，傍晚的時候，街門前斜倚著濃妝豔抹的女子。她們穿得很少，在晚風中似乎努力地壓制住寒顫，向路人展露笑顏……。「不要這樣盯著她們看，她們在做生意……」左拉推著塞尚快步向前。

雖然左拉已經在信中詳細描寫過他自己的居所，但是，房門打開之後，塞尚還是被眼前的荒涼、貧窮嚇到了，感覺寒意從腳下陡然升起。屋角裡的黑暗是那樣的沉重，似乎是任何強光都無法穿透的。這樣的黑暗也是他從來沒有見過的，讓他感覺到膽怯。

面對著左拉探究的目光，塞尚很想說出一個比較有詩意的句子，終究沒有成功，他喃喃地說道：「你的房間裡確實需

要一點白色，比方說一條白色的桌巾……」沒有想到，左拉大笑了。這個時候，塞尚看到，好朋友早已走出了自怨自嘆，他似乎相信將來的日子絕對不會是眼下的樣子。但塞尚還不能了解，那變化究竟來自何處。

　　好不容易，塞尚來到了他自己的住處，這個地方離左拉的陋居不遠，同在一個貧窮、骯髒的區域。這個居所不在頂樓，因此房間裡沒有隱蔽的角落，沒有化不開的黑暗。這讓塞尚稍稍放心。家具簡單、搖搖晃晃，地板凹凸不平，骯髒的玻璃窗外，只看得到在寒風中飄盪、掛在曬衣繩上的看不出顏色的舊被單。沒有樹，沒有草，沒有綠色。塞尚忽然感覺到自己是那麼想念綠色；啊，還有紅色，蘋果的紅色；不只是紅色，在陽光下，蘋果還有那樣飽滿的金黃色。啊，普羅旺斯的太陽。

　　在這個巴黎的陋室裡，沒有陽光會直接地照射進來。塞尚嘆了一口氣，打開行李箱，取出那條白色的桌巾，將它鋪在房間裡唯一的一張桌子上。高貴與豐足，瞬間照亮了整個房間。

　　塞尚環顧四周，發現灰塵幾乎無處不在。他便決定第二

天一早就要上街去買掃把之類的清潔用具。他可以忍受簡陋，不能忍受骯髒。做出了這樣的決定，塞尚對自己非常滿意，於是他打開錢袋，盤點自己的經濟狀況。令他非常驚訝的是，父親給他的零用錢只有一百五十法郎。是的，「瑞士學院」（Atelier Suisse）那一點微薄的學費已經付清了，這一間「有家具的公寓房間」的租錢也已經付了，但是，還需要吃飯，不是嗎？還需要買書、買顏料，不是嗎？難不成，父親希望自己打工賺錢嗎？他來巴黎的目的不是在瑞士學院作準備，然後一舉考進在法國最有影響力的藝術學院（École des Beaux-Arts）嗎？塞尚是銀行家的兒子，沒有經歷過貧窮的日子，沒有親手做工賺取一個法郎的經驗。他有一點膽怯，他告誡自己，要小心花用每一分錢，但是，明天還是要去購買掃把，要把房間整理乾淨，然後到瑞士學院去，在巴黎的新生活畢竟就要開始了……。而且，早先，左拉在信中告訴過他，每月一百二十五法郎，若是省吃儉用，也就可以對付了。他有一百五十法郎，應該過得去了。塞尚這樣地安慰著自己，忐忑不安地度過了在巴黎的第一個夜晚。

瑞士學院基本上是一個為青年藝術家作進階準備的「補

習班」，沒有教程，也沒有老師，卻提供模特兒。藝術家們在這裡隨心所欲進行創作，準備考試，準備進入最高階的藝術學院。二〇一五年，查閱這瑞典學院的過往，許多傑出藝術家都榜上有名，馬奈、莫內、雷諾瓦、畢沙羅、索拉里、與塞尚同年的席斯里（Alfred Sisley, 1839-1899）等人都是著名校友。在這個極其耀眼的名單上，塞尚不但赫然在座，而且排名在前，地位崇高。

但是，當塞尚一八六一年初次來到這裡的時候，卻是相當痛苦的，完全不是今天的我們能夠想像的。首先，便是他沉鬱的普羅旺斯口音使他在巴黎成為「外鄉人」。而這位銀行家之子不但出手完全不顯豪闊，甚至相當的謹慎小心，是吝嗇嗎？或是自虐？大家先是私下議論紛紛，後來，看塞尚為人謙和便肆無忌憚起來。塞尚竟然成了「笑柄」，成了大家閒談的話題，任人取笑。比他小一歲的莫內在當時已經能夠將任何事物都畫得燦爛輝煌，他有時候會晃到瑞士學院來，據他後來回憶，塞尚畫人物的時候，常常會在模特兒身邊擺放一頂黑色的小圓帽和一方雪白的手帕，看起來「非常的怪異」。

這幅在巴黎完成的作品充分展現青年塞尚精湛的古典主義繪畫技巧。堆滿灰燼的鐵爐，直豎著的煙囪，鐵爐上坐著的一只不甚乾淨的鍋子，以及鐵爐後面斜靠著的一個畫框，逼真展現巴黎的寒冷、畫室的簡陋、畫家生活的拮据。然則，他還在創作，畫框上我們看不見的作品正在藉著鐵爐的餘溫「烘乾」。背光的畫室牆壁上歪斜地黏貼著的小塊紙張卻強烈彰顯出畫家的探索與夢想。整幅作品寫實、詼諧、樂觀，如實展現青年塞尚的精神世界。

《畫室裡的鐵爐》*The Stove in the Studio*
帆布油畫／1865
現藏於倫敦國家藝廊

那時候，年輕的莫內還不了解黑色同白色在塞尚的藝術世界裡有著怎樣的地位。

在塞尚初次停留巴黎的那短暫的幾個月裡，他在瑞士學院看到了比他年長九歲的畢沙羅，那時候，畢沙羅的作品已經參加過沙龍展（the Paris Salon），瑞士學院的青年學生都很尊敬他。畢沙羅卻注意到一位默默站在一旁作畫的年輕人。這人皮膚黝黑，不太像法國人，似乎更像義大利南方人。這人有六呎身高、相當的消瘦；面容嚴肅、兩眼炯炯有神、有著寬寬的額頭、堅毅的下巴。他正全神貫注在面前的畫布上，並沒有注意到一位名人正在走近他。畢沙羅看到畫布上沉重的黑色，以及明暗的強烈對比，內心吃驚，便試著同這年輕人攀談：「我是畢沙羅，請問您尊姓大名？」

塞尚見來人彬彬有禮，便也和顏悅色地回答：「我是保羅‧塞尚。」

畢沙羅馬上聽出塞尚的南方口音，便很誠懇地表示：「歡迎你來到巴黎。」

塞尚絕對沒有想到，這樣一個偶然的、極其普通的會面會給他的藝術生涯帶來劇變。他當時只是覺得，這一天遇到

了鼎鼎大名的畢沙羅，僅此而已。

　　畢沙羅細緻而敏銳。他站在那裡，靜靜觀看塞尚作畫。別人臨摹模特兒，都是中規中矩，按照人體比例，力求唯妙唯肖；塞尚不然，他筆下的人物動作怪異、不合尋常比例，肌肉的形狀尤其特別，極富立體感，讓人想到立體幾何。但是，這是可能的，這許多動作、這種種型態都是可能存在的。畢沙羅感覺到，塞尚不是簡單的臨摹人體，畫布上的這個人物是有情緒的。強烈的動作、扭曲的肌肉表達出畫中人的情緒，很可能是年輕的塞尚他自己的情緒。想到這裡，畢沙羅告誡自己，這位塞尚是固執的，他絕對有著自己對藝術的要求，他不會跟著潮流走；如果要給他一點建言，一定要非常的謹慎。因此，對於塞尚正在進行的創作，畢沙羅沒有表示任何意見，只是很溫和地微笑著，很親切地跟塞尚道別，安靜地離去。畢沙羅給塞尚留下很好的印象，他喜歡畢沙羅沉穩、友善的態度。但是，那不代表什麼，這樣一個會面並不能改變他在瑞士學院尷尬的處境。

《謀殺》*The Murder*
帆布油畫／1867-1870
現藏於英國利物浦沃克爾美術館 (Liverpool UK, Walker Art Gallery)

天吶,如此暴力,真的是塞尚?沒有疑問,真的是塞尚。這幅不尋常的作品只是畫
家用來表達對體積與重量的深切感受,以及他對動作中人體的研究。生命裡不順遂
的時刻何其多,塞尚採取不動聲色的頑強抵抗,他厭惡暴力,但他並不畏懼暴力。
年輕的塞尚在這幅作品裡將人體與情緒的關係以最具張力的方式表現,令觀者過目
不忘。

排遣心情的最佳處所便是羅浮宮（Musée du Louvre）。塞尚常常在羅浮宮臨摹巨匠的作品。林布蘭（Rembrandt, 1606–1669）、威尼斯畫派（Venetian School）、魯本斯（Peter Paul Rubens, 1577–1640）、米開朗基羅（Michelangelo, 1475–1564）都是他最欽慕的藝術家。他廢寢忘食，仔細研究、感覺這些大師的作品，流連忘返。他花了很多時間對照桑格羅（Bastiano da Sangallo, 1481–1551）在一五四二年複製的米開朗基羅的《卡西納戰役草圖》*Cartoon for Battle of Cascina* 與米開朗基羅在一五〇四年為創作這幅作品所繪製的大量素描，深切感覺米開朗基羅在人體肌肉骨骼方面強有力的描繪，是大師所留下最偉大的遺產。他在給朋友的信中寫道：「羅浮宮是那本教我們閱讀的書……」

當時在一家書店裡工作賺取生活費的左拉，很受不了塞尚的「無影無蹤」。他很想同好朋友去郊遊，找不到塞尚；他很想同好朋友一道分享吟誦的愉悅，找不到塞尚。他非常希望還能夠繼續在普羅旺斯的歡樂時光，塞尚卻沒有這樣的意向。巴黎同普羅旺斯是完全不同的。在普羅旺斯所享有過的

一切只能屬於普羅旺斯。左拉不開心，覺得好朋友變成了一個莫名其妙的人，他完全想不到，塞尚的內心正在經受著最猛烈的風暴。

事情的緣起是在臨摹普桑 （Nicolas Poussin, 1594–1665）的自畫像的時候發生的。面對著普桑憂鬱的眼神，塞尚忽然感覺到內心受到強烈的撞擊。普桑的父親和自己的父親一樣曾經希望孩子成為律師。自己也和普桑一樣不肯就範。普桑曾經受到法國宮廷的「禮遇」，但是他感覺自己的靈魂受到拘束，幾乎無法作畫，他最後還是回到羅馬，幾乎是逃離了巴黎，回到一個他可以自由創作的地方……。

「在巴黎，我看到的是別的人也能夠看到的東西，並沒有什麼特別。但是在普羅旺斯，我卻能夠看到別人無法夢想的美景……。林布蘭需要不乾不濕的光線才能隨心所欲，而我，需要普羅旺斯獨有的豔陽天，也許，返回普羅旺斯才是正確的……」塞尚停下畫筆凝望著普桑，長久地站在那裡，一動不動。直到博物館工作人員善意地提醒他，時間不早了。他才收拾起畫具，離開羅浮宮，慢慢地走回自己的住所。

深夜，左拉來了，他看到塞尚正在將衣物裝進行李箱，

於是非常激動地大發議論，他指責塞尚性格軟弱，不能過辛苦的日子，不能堅持在藝術上的探索：「你退縮了嗎？受不了這裡的荒涼和寂寞？」左拉咆哮著。此時此刻，塞尚卻覺得無法把自己內心的思緒講清楚，講得讓朋友能夠了解。最終，他同意再留幾天……，為了朋友……。左拉心裡明白，塞尚畢竟是要離開的，多留幾天無濟於事。

回到自己的陋室，左拉寫信給拜亞：「保羅有天分成為偉大的畫家，但是他就是不能，他的個性裡缺乏某種要素，他絕對沒有法子成為偉大的畫家……」

已經是九月，巴黎秋風蕭瑟。塞尚離開了巴黎，回到艾克斯－普羅旺斯。左拉用一首打油詩為朋友送行，詩裡有這樣的句子：「……天生要做藝術家的塞尚回到了銀行……」是的，塞尚的父親信心滿滿，他在銀行裡為兒子安排了寫字檯、文件櫃。兒子作不成律師、也作不成畫家，那麼就作銀行家吧。塞尚的老師吉伯爾也信心滿滿，他知道，只要塞尚返回普羅旺斯，一定會回到素描學校來。

時間一天天過去，塞尚的父親看著兒子準時上下班，該做的事情做得很好，無可挑剔。但是，再明顯也沒有了，他

的心根本不在銀行裡。

　　下班以後的塞尚在素描學校作畫，跟在巴黎一樣廢寢忘食。五個月的巴黎經驗讓塞尚的技法突飛猛進，他跟老師說：「米開朗基羅非常偉大，普桑也是偉大的。但是我必須找到我自己的路，而這條路在普羅旺斯。最少，我目前是這樣感覺的。」吉伯爾聽罷心裡有些忐忑，仍然心平氣和：「雖然學校培養不出偉大的藝術家，但是學校的經驗還是重要的，也許過一段時間，你還是有興趣到巴黎的藝術學院去磨練一番。」塞尚很高興，他覺得老師了解他的心情，這時候，他想到了畢沙羅親切的笑容，便跟老師說：「在巴黎這段日子，同畢沙羅見過面。看起來，他是很好的一個人……」

　　在巴黎，瑞士學院的學生們已經告訴畢沙羅，塞尚回到普羅旺斯去了。畢沙羅微笑著，沒有說什麼。他非常篤定，塞尚一定會回到巴黎來，毫無疑問。而且，他一定會在繪畫的路上走下去，走得很遠，超過很多很多人。

《彈鋼琴的少女》*Girl at the Piano*
帆布油畫／1869–1870
現藏於俄羅斯聖彼得堡國家隱士廬博物館 （St. Petersburg Russia, State Hermitage Museum）

塞尚相信，圓錐體、圓柱體、球體的各種組合能夠描摹人體的每一個部分。開始於一八六六年，直到一八六九至一八七〇年才真正完成的《彈鋼琴的少女》是一種實驗。華格納 （Richard Wagner, 1813–1883） 的 《唐懷瑟序曲》*The Tannhäuser Overture* 不僅僅是由音符組成，而且是由圓錐體、圓柱體、球體組成。一條路，正在音樂中向前展開，那是塞尚的探索之路；因之，這幅作品也被稱為 《唐懷瑟序曲》。塞尚生前，立體派畫風（Cubism）尚未成型，但這幅作品卻開啟了立體派畫風之先河。

III. 落「選」

一八六二年的夏天，左拉回到普羅旺斯度假。這個時候，他正在寫小說《克洛特的懺悔》*La Confession de Claude*，非常的現代，非常的貼近左拉在巴黎初期的生活，充滿了年輕人的夢想、頹唐、無所適從。左拉寫得志得意滿，常常將正在寫的片段讀給塞尚聽，期待得到讚揚。塞尚覺得有點好笑，覺得有點淺薄無聊，但是他絕不開口批評。

塞尚自己卻在畫布上實驗如何將古典投身於現代。他正在構思一幅油畫，其根據便是古羅馬作家阿普留斯（Lucius Apuleius, 124-170）的《變形記》*The Golden Ass*。這本書是世界上第一本真正意義上的小說，受過全面希臘教育的阿普留斯以古希臘文寫成，作者豐富的想像力曾經對少年塞尚有著無比的吸引力。二十三歲的塞尚感覺自己已經有能力將這有趣的場景呈現到畫布上，於是，他開始揣摩《驢與群賊》的構圖，青年變身的白色驢子在畫面的中心，以尾部示人，頭部只顯露一小部分，充分展現其戲謔的神采。周圍無知的盜賊們完全茫然地散坐著。塞尚微笑著看著自己的構圖。老

師吉伯爾先生看到了，內心震動。塞尚所接受的極為完整的古典教育必然會在他的藝術世界裡有所表現。老師再一次強烈感覺，這個學生應當接受完整的美術教育，不能總是處在無師自通的狀態。

想不到的，此時此刻，在銀行裡獨坐沉思的塞尚的父親，竟然同吉伯爾先生有完全一樣的想法，雖然出發點南轅北轍。銀行家靜靜凝視著對面的這一張辦公桌，桌上整潔無比，沒有任何紙張存留，所有的帳簿、票據都已經一一歸檔，沾水筆擦洗得乾乾淨淨，墨水瓶、吸墨器、封緘蠟一一擺放在準確的位置。這張辦公桌是兒子的，其整潔程度勝過任何一位銀行職員的辦公桌。他是這樣準確地完成交給他的每一件工作，他是如此稱職的一位銀行職員，完全的無懈可擊。但是，他絕對不會成為一位銀行家，工作勤奮只是天性如此，愛整潔也只是天性如此。「他坐在這裡專心做事完全只是為了讓我高興而已。」銀行家傷心地想。兒子做完了分內的工作，非常細心地清理了桌面，彬彬有禮地站起身來，和顏悅色地告別，然後，轉身大踏步走出銀行，在燦爛的夕照中，瞬間消失在街角。

《驢與群賊》 *The Robbers and the Donkey*
帆布油畫／1870
現藏於義大利米蘭市立現代美術館 （Molano Italy, Civica Galleria d'arte Moderna）

這幅色彩鮮明、層次繁複的畫作是塞尚繪畫生涯中極為稀少的詮釋古典文學的作品。畫作傳達出的神祕氣氛吸引著許多藝術史家關注塞尚的藝術理念。作品輻射出的幽默、詼諧、輕鬆的韻致也在漫長的歲月裡成為藝評家們無法忽視的議題。

他是這樣愉快地奔向素描學校啊。或許，讓他到巴黎去進修藝術才是真正正確的決定。銀行家再次試圖說服自己。

就在這個夏天，比塞尚小四歲的同鄉努瑪·寇斯蒂（Numa Coste, 1843–1907）幾乎每個早晨都黏著塞尚一道在戶外寫生，喋喋不休的努瑪實際上跟左拉更為接近一些。過了一些年，他也確實沒有成為職業畫家，閒時玩票而已；他的職業是編者、新聞記者。

初秋，左拉返回巴黎。塞尚沒有特別強烈的惜別之情，他只是靜悄悄地走到一棟建築物的附近，選擇了非常合宜的視角，直接在畫布上用油彩描摹。這棟建築是左拉的父親設計的。塞尚懷著非常複雜的感情來繪製這幅作品，有些緬懷的意思在裡面。他不想多談這件事，努瑪卻非常好奇，拐彎抹角刺探塞尚畫這座建築的緣由。塞尚笑而不答，被問得煩了便簡短反問：「你不覺得這棟建築在陽光下很是莊嚴嗎？」少年努瑪抓抓後腦勺，露出困惑不解的神情。塞尚不再理他，認真地將這幅作品完成。

十一月，塞尚再次來到巴黎。這一回，他住在一個很不錯的住宅區，離瑞士學院很近，離左拉的居所有一段距離。

公寓整潔，光線明亮，家具結實美觀，地毯、窗簾、床褥一應俱全。房東太太非常體貼，每天指揮女傭前來清掃。一切的一切都讓塞尚大大地鬆了一口氣。更讓他高興的是，他不再拮据，他有足夠的錢同朋友們來往，光顧咖啡館，買書，買畫。現在他了解，這一回父親是真心期盼他成為一個偉大的畫家，給了他必要的支援。他很高興，也很輕鬆，全心全意放在繪畫上。每天，從清晨八點鐘到下午一點鐘，他在瑞士學院畫畫。每天晚間七點鐘到十點鐘，他還是在瑞士學院畫畫。他專注而有效率，成為最為勤奮的青年畫家。

如此改變當然是朋友們樂意看到的，首先是馬奈，然後是莫內，都同塞尚有了很好的關係。這樣的氣氛讓塞尚感覺瑞士學院其實是一個很不錯的地方。

他遵照老師吉伯爾先生的願望，遵照父親的願望，向藝術學院提出了申請，他送審的畫作包括他為父親繪製的那幅正在讀報的側身肖像、一幅根據照片繪製的自畫像，以及兩三幅其他的小品。藝術學院很快就拒絕了他，理由是，他的筆觸「一團狂亂」。朋友們大感不平，尤其是馬奈，大吼著要到藝術學院去為朋友理論一番。塞尚在這個時候展示出他的

氣概和十足的幽默感。他表示，學院式教育未必培養得出真正的藝術家。對他來講，好好畫畫才是正辦。他毫無沮喪之情，讓朋友們大為吃驚。於是，他們對這位外鄉人的觀感在這個時候產生了根本的變化，他不只是一位衣食不愁的銀行家之子，他更是一位前程無可限量的畫家，用莫內的話來說就是：「瞧著吧，天曉得，這個傢伙會畫出什麼東西來讓我們大吃一驚。」

夜深人靜，塞尚在他的房間裡，靜靜閱讀波特萊爾（Charles Baudelaire, 1821–1867），波特萊爾在他的文章裡熱烈地讚揚古斯塔夫・庫爾貝（Gustave Courbet, 1819–1877）的反傳統精神。文章反覆強調了庫爾貝在有關寫實主義（Realism）的宣言裡所主張的「求知是為了實踐」，以及庫爾貝所發出的「創造活的藝術」的吶喊。這吶喊是如此的令人振奮，塞尚不時地放下書本，在燈火明亮的房間裡踱步……。庫爾貝說：「我不會畫天使，因為我從來沒有見過他。」塞尚的唇邊浮起一抹微笑。

從十七世紀開始，法蘭西皇家繪畫與雕塑學院（Académie Royale de Peinture et de Sculpture）的會員們就

有資格在羅浮宮的「阿波羅沙龍」（Salon of Apollo）展出其作品。當然的，皇家學院有一個評審委員會。評審的過程自然是極力推崇名人肖像、優雅的風景、豐盛的靜物、高尚社會的風俗景觀；技法方面則堅定不移地推崇古典主義（Classicism）。隨著時間的推移，到了十九世紀，便成為著名的由政府以及最高藝術殿堂的掌舵人所主持的相當保守的沙龍展，先是兩年一度，之後變成一年一度，隆重舉行。沙龍展非同小可，等於是向最有資格的收藏家們展示出「最適合典藏」、「最值得典藏」的美術作品。雷諾瓦曾經感慨萬端地對塞尚說過：「要想賣畫，非進這要命的沙龍不可，沒有沙龍的肯定，賣畫何其艱難。收藏家很少會到普通的畫廊去買畫啊，而且普通的畫廊能夠展示的範圍也非常的狹小……」塞尚明白，這就是畫家們千方百計要得到沙龍評審們青睞的最主要的原因，關乎著生計。

一八四四年、一八四九年，庫爾貝的作品都入選沙龍。評論界對他的作品反應兩極、毀譽參半。在沙龍展影響力巨大的德拉克洛瓦崇尚浪漫主義，為人也比較謙和、比較開放，他很喜歡庫爾貝的作品，讚譽有加。另一位大人物安格爾

（Jean August Dominque Ingres, 1780–1867） 則崇尚古典主義，對於任何創新的觀念與技法都採取堅決反對的態度。安格爾是十九世紀法國新古典主義畫風 （The Neoclassical School in France）的最後一位領導者。安格爾一生崇拜拉斐爾（Raphael, 1483–1520），在繪畫藝術上，追求構圖嚴謹、輪廓準確、線條工整、色彩明晰，凡是不達此一標準的畫作，或是標新立異、妄圖模糊這一標準的畫作，都在他的摒斥之列。安格爾一生順風順水，得意非凡，他幼年接受完整古典教育，一七九九年考入法國藝術學院油畫系，曾旅居羅馬（Roma）、佛羅倫斯（Firenze）研習古典藝術。一八二五年成為法蘭西學院院士，一八二九年榮任法國藝術學院院長。這樣一個人自然會同熱愛魯本斯的德拉克洛瓦產生尖銳的矛盾。但是，有權有勢的安格爾不明白，新古典主義在他這裡就要結束了，而浪漫主義正在上升階段。

拉斐爾沒有什麼不對，他非常非常之好。但他是獨一無二的拉斐爾，畫得再像，也沒有人會成為另外一個拉斐爾。塞尚這樣想，忍不住微笑起來。

一八五五年，在法國舉辦萬國博覽會 （Exposition

Universelle），「沙龍展」自然成為萬眾矚目的高貴慶典。就在安格爾同德拉克洛瓦分別在裝潢極為講究的特別展廳極其風光地展覽其畫作的同時，庫爾貝向沙龍展提交的十四件作品，絕大部分被拒絕，其中有著名的《採石的人》 *Les Casseurs de pierres*。庫爾貝忍無可忍，於是就在萬國博覽會入口處附近自己搭棚，展示自家四十幅作品，並且同博覽會一樣出售入場券。庫爾貝在棚子門口掛牌，明明白白提出自己的藝術主張，反對以藝術作品粉飾現實生活，反對為藝術而藝術，主張以美術作品反映真實的人生。他明確指出，向前輩畫家學習沒有錯，但是「求知是為了實踐」而非一味地模仿。最後，庫爾貝直接呼籲畫家們要用畫筆來「創造活的藝術」。評論界、報界普遍認為庫爾貝力圖形成新古典主義、浪漫主義、寫實主義「三足鼎立」的局面，並且斥之為「荒謬絕倫」，對他的「粗俗的作品」極盡諷刺挖苦之能事。對庫爾貝的批判精神強烈表達支持之意的，只有詩人波特萊爾與思想家普魯東（Pierre-Joseph Proudhon, 1809–1865）。這便是世界美術史上的第一次「落選展」。「展棚」中庫爾貝的新作《畫室》*The Artist's Studio* 強烈地震動了德拉克洛瓦，

他清醒地意識到，一個新的時代來臨了。另外一幅《奧南的葬禮》*A Burial at Ornans* 讓不可一世的安格爾也忍不住多看了一眼，但是他決定還是要採取不屑一顧的態度，以澈底打垮庫爾貝的「氣焰」。

在遠離巴黎的普羅旺斯，喜歡看報的銀行家津津有味地讀了報紙上的新聞，然後在餐桌上發表了他的意見：「庫爾貝這個不知山高水深的傢伙，得罪了沙龍展權威，他還有賣畫的機會嗎？簡直愚不可及。」剛剛在繪畫嶄露頭角的少年塞尚卻牢牢記住了庫爾貝的名字，日後，在吉伯爾先生那裡了解到更多，對這位堅持思想自由、創作自由的前輩充滿了好感。

塞尚沒有想到的是，他自己，竟然在八年之後，成為「庫爾貝宣言」的身體力行者，參加了藝術史上最著名的第一屆「落選沙龍」（Salon des Refusés）展，從此走上了孤軍奮戰的荊棘之路。而且，六〇年代的塞尚已經感覺到自己將要走的每一步都會是爆炸性的，他深切理解「感覺才是支撐畫作的脊骨，也就是『藝術自己』而不是習俗、規範、流行、時尚，更非『大師們』的好惡」，並且義無反顧地施行。

一八六三年，德拉克洛瓦辭世，官方控制的沙龍展變得更加專橫霸道、更加保守、更加不能兼容並蓄。這一年，沙龍評審委員們竟然拒絕了四千幅畫作，占前來應徵畫作總數的三分之二。被拒絕的名家包括馬奈、畢沙羅、出身海牙皇家藝術學院（Royal Academy of Art, The Hague，簡稱 KABK）的荷蘭畫家尤因根德（Johan Jongkind, 1819–1891）等等。這樣的情形在法國社會引發巨大的抗議聲浪，報章雜誌紛紛聲援落選藝術家，造成轟動效應。抗議聲浪驚動了法蘭西第二帝國皇帝拿破崙三世（Napoléon III, 1808–1873, 1852–1870 在位），他決定親自過問這件事。皇帝來到了羅浮宮，對群情激憤的人們發表意見。他表示，落選畫作應當得到一個合適的地方來展出。於是，產業宮便遵照皇帝之命擔當起這個重責大任。日後，「落選沙龍」聲名大噪，便遷移到巴黎大皇宮（Grand Palais）來展出。

一八六三年，世界美術史上的大日子，第一屆法國「落選沙龍」在巴黎產業宮展出。每一天有超過一千位觀眾前來觀賞的「落選」展引發的轟動直到二十一世紀仍然被人們津津樂道。想想看吧，當馬奈、畢沙羅、尤因根德、惠斯勒

（James A. M. Whistler, 1834-1903）、方丹・拉圖爾
（Henri Fantin-Latour, 1836-1904）、塞尚、基約曼
（Armand Guillaumin, 1841-1927）等等，這一大票人的作
品忽然之間同時展現在人們眼前的時候，眾人的神經為之緊
繃，心臟為之狂跳，幾乎承受不住這全新的視覺衝擊。巴黎
為之瘋狂。左拉等人則頻頻撰文為馬奈、惠斯勒等人的成就
歡呼。

　　塞尚很高興，高興的是他同畢沙羅、基約曼很談得來。

　　世界藝術史專家們普遍認為，這一年對於日後的印象主
義之崛起有著奠基的作用；這一年對於塞尚也是重要的，這
位藝術家已經起步了，雖然晚年塞尚回顧前塵往事的時候，
認為這時候他自己正處在一個艱難的探索時期。

　　就在這一個時期，一八六六年十月二十三日，塞尚同畢
沙羅通信，在這一封信裡，他提到畢沙羅的一個觀點：「灰色
統馭著自然。」不是黑色，不是白色，而是灰色嗎？塞尚沒
有拒絕這樣一種美學觀點，他樂意嘗試，他樂意在創作中去
了解，甚至去實驗畢沙羅這一項善意的、重要的提醒。

《黑鐘》*The Marble Black Clock*
帆布油畫／1870
現藏於巴黎斯塔夫洛斯·尼亞爾霍斯典藏　(Paris, Stavros S. Niarchos Collection)

這幅作品一向被藝評界稱道，認為在作品裡黑色不再只是陰影，而是一種堅實的存在，具有極大的力量，質量與重量。塞尚用黑色大理石時鐘清楚表達他的理念。白色則成為尊貴、高雅與內在精神的象徵。灰色的背景是整個實驗的一個重要組成部分。整幅作品的思想意涵多年來都是藝術史學者評析的對象，他們認為，畫作中的靜物與黑鐘已然成為塞尚心目中的自然景觀。

一八六七年四月，塞尚向沙龍提出了兩幅作品，其中有一幅作品是老友瓦拉伯萊格（Antony Valabrègue）的肖像，這位老朋友是塞尚的同鄉，日後成為詩人與歷史學家。不但塞尚知道這兩幅作品一定會落選，連瓦拉伯萊格也大笑著說，怎麼會不落選？看到這種用調色刀（Palette knife）「刻」出來的作品，審查老爺們的臉都綠了！落選的畫家裡也有馬奈同雷諾瓦，用左拉的話來說：「落選了，大家都落選了，新藝術的大門統統地被關起來了！」

《安東尼‧瓦拉伯萊格肖像》*Portrait of Antony Valabrègue*
帆布油畫／1866
現藏於美國加州洛杉磯蓋蒂博物館（Los Angeles CA. USA, J. Paul Getty Museum）

塞尚的藝術實驗不僅涉及布局、色彩、明暗甚至涉及繪畫工具。繪製這幅作品的時候，沒有使用圓頭平頭的畫筆、沒有使用寬窄不同的刷子，直接用大小不一的調色刀將瓦拉伯萊格的形象「刻」到了畫布上。瓦拉伯萊格是塞尚的老朋友，這幅作品是塞尚為老友繪製的第一幅肖像，生動刻劃出瓦拉伯萊格豪放的詩人氣質。作品因為遭到了巴黎沙龍展的悍然拒絕，引發當時與後世藝術家的廣泛注意、研習、探究，綿綿無絕期。

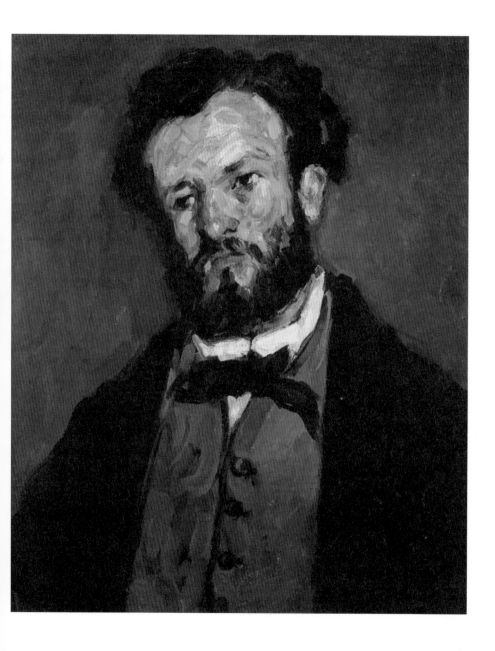

更有甚者，塞尚選定在官方規定的提交作品的最後一天、最後一刻出現在沙龍展場的外面，他用很慢的動作將畫作放在小推車上，展示給圍繞在那裡的青年學生們觀看……。他從觀者驚訝、興奮的眼神和表情中得到很大的快樂。然後，他從官式沙龍審查老爺們的震驚、困惑和難堪中也得到了很大的快樂。

當然，大量的作品被拒絕了，引發一些沙龍審查委員都希望有再一次的「落選沙龍」展，並且提出了建議，但是沒有成功，這一年沒有舉辦「落選沙龍」展。在極度的失望與憤怒中，左拉圍繞著為藝術奮戰的專題撰寫了一些文章，結集成書，題目叫做《我的沙龍》*Mon Salon*。在這本書的卷首，左拉書寫了動人的獻詞，是題獻給塞尚的，感謝十年來，他們之間的交談帶給左拉靈感、意見與見解。似乎，這種相知相惜的戰鬥友情成為他們之間情感融洽的最高點，之後，漸漸的，事情有了變化。

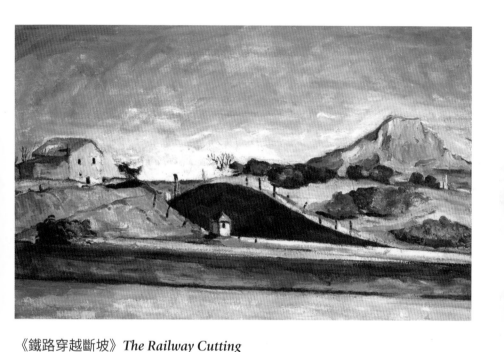

《鐵路穿越斷坡》 *The Railway Cutting*
帆布油畫／1870
現藏於德國慕尼黑新繪畫陳列館（Munich Germany, Neue Pinakothek）

據信，這幅色彩明朗的風景畫是塞尚第一次將聖維克多山作為背景納入畫作。火車，這樣一個工業革命的產物也是首次進入塞尚的畫作。雖然畫面上只見到火車頭噴放的濃煙，並沒有看到沿著鐵軌向著斷坡飛奔而來的火車。如此，畫家眼中剎那間的視覺印象落實到畫布上成為永恆。浪漫而清新的畫風也在說明著塞尚歡愉的心境，情景相融成就了這幅不朽的作品。藝術史家們將其列入印象派經典。

IV. 戰爭・愛情・婚姻

究竟這個世界發了什麼瘋?始終讓塞尚感覺非常的驚訝。比方說,並不懂得帶兵打仗的拿破崙三世常常不知天高地厚地自認為可以步上自家親戚——戰神拿破崙 （Napoleon Bonaparte, 1769–1821）的後塵,所向無敵,而完全沒有將鄰居普魯士（Preußen）老奸巨猾的俾斯麥首相（Otto von Bismarck, 1815–1898）放在眼裡。

十九世紀六〇年代,普魯士積極爭取德國的統一,對於日耳曼邦國（German Confederation）的分裂與獨立耿耿於懷。但是北國丹麥（Denmark）卻支持著這些邦國的各自為政,俾斯麥在一八六四年發動了普丹戰爭,斷絕了丹麥對邦國的奧援。戰爭結束,普魯士休養生息,似乎無意再戰。但是,暗地裡卻在積極備戰準備教訓奧地利（Austria）,讓他們不敢再支持日耳曼邦國。備戰的同時,俾斯麥向拿破崙三世示好,甚至表示要把阿爾薩斯 （Alsace） 和萊茵（Rheinland） 兩區劃歸法國,以換取普魯士與奧地利開戰之時,法國的袖手中立。

常看報紙的銀行家到巴黎探望塞尚的時候，對這一事件曾經發表評論說，此乃俾斯麥的欲擒故縱之計。塞尚深深點頭。他覺得，父親的意見非常有道理，大約相當地接近事實真相。但是，高高在上，志得意滿，以歐洲霸主自居的拿破崙三世卻完全沒有看清楚，他對德國事務的干預早已釀成了巨大的危機，眼看就要爆發了。

一八六六年，普魯士以戰爭手段教訓了奧地利，將奧地利在日耳曼邦國的勢力趕了出去。俾斯麥並沒有窮追猛打，戰爭結束，普魯士再次休養生息。此時此刻，普魯士統一德國的大業只剩下一個對手，就是近鄰法國。俾斯麥專注於國內事務，安定民心，靜靜地等待出手的時機。

機會很快就來了，驕橫的拿破崙三世親手將毀滅自己的機會送給了腦筋清楚、腳踏實地的俾斯麥。

拿破崙三世想要效法早年拿破崙四處征戰，大約是根深柢固的一種夢想。他決心不僅要帶給法國繁榮，也要帶給法國光榮。他的軍隊到了阿爾及利亞（Algérie）、塞內加爾（Senegal）、中南半島的安南（Annam）、柬埔寨（Cambodge）、寮國（Laos）、中國、新喀里多尼亞群島

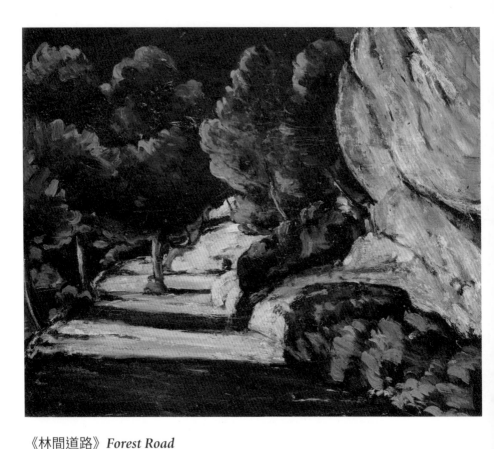

《林間道路》 *Forest Road*
帆布油畫／1866–1899
現藏於德國法蘭克福市立美術館 （Frankfurt-am-Main Germany, Städelsches Kunstinstitut）

住在巴黎，遭受著被拒入學、作品被沙龍拒絕的磨難，塞尚勇往直前。畫布上時出現溫暖親切的普羅旺斯風景。這幅作品以古典技法處理明暗關係，獲得極大的成功。林間道路上光線的變化清晰而熱烈，充滿激情。灰色岩石的勾勒現代而粗獷，充分展現塞尚堅定不移的意志。整個畫面布局新穎、節奏明快，是塞尚風景作品中極具特色之傑作，傳遞出畫家的自信與豪邁。

（Nouvelle-Calédonie）等地。拿破崙三世沾沾自喜著，對自己的諸般作為深為滿意。就在此時，一八七〇年，西班牙人決定要把王位授予一位日耳曼親王，這位親王是普魯士國王的親戚，因此，當這位親王在馬德里（Madrid）接受王冠的時候，普魯士同西班牙（España）勢必結成堅強的聯盟。法國政府得到消息立即提出強烈抗議，於是這位日耳曼親王便膽戰心驚地拒絕了西班牙王位。照理說，拿破崙三世應當見好就收，不要再煎逼普魯士。但是，拿破崙三世卻覺得這是天賜良機正好用來教訓普魯士，告訴這些野蠻人，誰是歐洲的老大。於是，進一步要求普魯士國王威廉一世（William I, 1797–1888, 1871–1888 在位）做出切實的保證，在未來的歲月，絕對不准其近親繼承西班牙王位。

外交斡旋本身並無問題，俾斯麥卻略施小技，便得到了令他自己極為滿意的效果。

話說法國特使在七月十三日來到了安姆斯（Ems），會見普魯士國王威廉一世，轉達拿破崙三世的強烈要求。威廉一世堅決地予以拒絕。雖則如此，在這個會晤的過程裡，雙方的表現都頗具外交風度。法國特使大約心中有數，如此無理

要求必然遭拒，因此格外委婉，降低了分貝。威廉一世也明白，這都是拿破崙三世驕橫乖張的結果，並非來使的錯，因之雖然拒絕其要求，卻也和顏悅色。這場會晤禮貌而和平地結束，威廉一世的書記官便寫了詳細的電報向俾斯麥報告了這一會晤的全程經過，內中充滿委婉的外交辭令。書記官對自己很滿意，覺得這是一篇忠於職守的文字，無懈可擊。

第二天，這封電報被訴諸報端，書記官大吃一驚，電報中的外交辭令被悉數刪去，添加進去許多帶有侮辱性的字眼。法國民眾看到報紙，似乎他們的特使遭到羞辱被趕出了會議廳；普魯士民眾看到報紙，卻覺得自家老國王被法國人百般欺辱。

於是，俾斯麥的奸計得逞，普法兩國群情激憤，沉不住氣的拿破崙三世竟然於七月十九日向普魯士宣戰。這場戰爭幫助俾斯麥完成了德意志的統一，這場兵敗如山倒的戰爭也結束了拿破崙三世的統治，法國割地賠款，拱手交出了歐洲霸主的地位。這便是十九世紀著名的「安姆斯電報」（Ems telegram）事件。

回望歷史上的奇詭事件，有時候很能發人深省。如此狡

詐的俾斯麥，利用一份被竄改過的電報，如其所願發動了戰爭，達到了他的政治目的。二〇一五年，德國好事媒體票選偉大的德國人，俾斯麥位於第九名。站在他頭頂上的第八名竟然是約翰內思‧古騰堡（Johannes Gutenberg, 1398–1468），發明活字印刷的第一位歐洲人，他出版的《古騰堡聖經》其美學與技術價值無與倫比。古騰堡的發明與出版在隨後興起的文藝復興、宗教改革、啟蒙時代、科學革命等等運動中扮演極為重要的腳色。這位當年揹著自己印出來的書到市集售賣的先驅，在當今世界已經是最受推崇的出版人。同樣是文字，古騰堡忠實於文字，為大眾傳播奮不顧身；俾斯麥玩弄文字，為其霸業，巧施奸謀。

當年，只有極少數人確切知道俾斯麥所玩的花樣，廣大的老百姓，普魯士的老百姓同法國的老百姓都被蒙在鼓裡，情緒激昂地投入了戰爭。

包括雷諾瓦、竇加、巴吉爾（Frédéric Bazille, 1841–1879）在內的畫家朋友們都上戰場了，年輕的、熱情的、樂於助人的巴吉爾在這一年被沙龍展接受，眼看就要堂皇展出他的作品，竟然戰死沙場，留下了《家庭團聚》*Family*

Reunion 等等著名畫作，也為朋友們留下了無限的悵惘。莫內同畢沙羅曾經到倫敦去避禍。唯獨塞尚，在戰火蔓延，巴黎被圍，法軍慘敗的過程中，他選擇澈底的逃避。在他的內心深處，對於將法國拖入戰爭的拿破崙三世非常不滿意，法國為什麼要成為歐洲的霸主，法國為什麼要去干涉普魯士的內政？對於這樣無謂的戰爭，塞尚決定要迴避，他離開了巴黎，來到了馬賽（Marseilles）附近風景宜人的濱海漁村勒斯塔克（L'Estaque）。他並非孤身一人，同他在一道的是他在巴黎認識的書籍裝幀師艾蜜莉·奧爾唐斯·菲凱 （Emélie Hortense Fiquet, 1850-1922）。

　　塞尚之所以能夠完全地避開了戰事，要感謝他的雙親。首先是銀行家父親，他明瞭世事，不喜歡狂妄自大的拿破崙三世，反對戰爭。當政府招募士兵的時候，雖然塞尚體檢合格，父親仍然為獨子花錢贖買了自由。戰爭爆發，塞尚不得不離開巴黎，母親在勒斯塔克有一所避暑小屋，於是塞尚便到了勒斯塔克，藏身於這美麗和平的漁村。軍人曾經到熱德布芳搜索逃役的塞尚，面對虎視眈眈的軍人，塞尚母親笑臉迎人，敞開大門，請軍人進門澈底搜索。軍人們在這座別墅

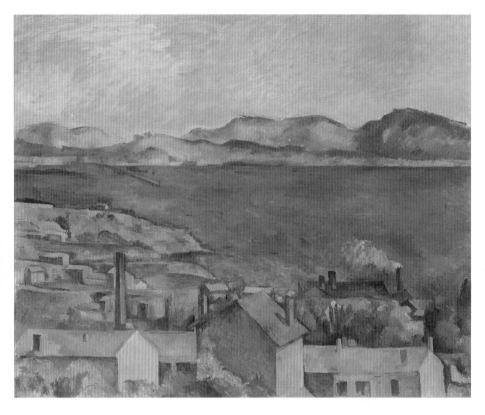

《從勒斯塔克瞭望馬賽灣》 *The Gulf of Marseilles Seer, from L'Estaque*
帆布油畫／1885
現藏於美國紐約大都會博物館　（New York NY. USA, The Metropolitan Museum）

勒斯塔克在畫家的藝術生涯裡有著特別的意義。如同紙牌一樣鮮明的色彩，紅瓦、藍色的海面在陽光下格外迷人。畫面上，海灣恬靜、房舍優雅、林木疏朗，金色的主旋律不再突出黑色與白色，而是藍、紅、棕、紫的和弦，展示畫家對於甜美記憶的追懷，更是畫家將景物的內涵表達得盡善盡美的大膽嘗試。

裡沒有找到塞尚，很不好意思，只好草草了事，匆匆離去。塞尚的母親一邊同軍人們道別，一邊欣喜著塞尚能夠遠離戰爭的硝煙，而且他不是一個人，身邊還有一位年輕的小姐呢。

艾蜜莉‧菲凱，家境貧寒，從小就懂得自食其力的必要性。小小年紀便學習書籍裝幀，成為一名裝幀師。她工作的作坊專門製作手工書籍，是文人、藝術家常常光顧的地方。她並不十分美麗，有著一張五官分明的臉，一個堅毅的下巴，衣著樸素、大方、得體。三十歲的塞尚，看到這位沉默寡言、容貌平常、做事認真的十九歲少女，就覺得被吸引。內心狂躁不安的塞尚從菲凱身上感覺到一種沉穩的力量，生活單調的菲凱也被忙碌之極、穿梭於巴黎同普羅旺斯之間的塞尚所吸引，兩人很快就住在了一起。

這個時候，左拉已然同一位在花店工作的少女同居了五年，戰爭爆發，左拉結婚，塞尚參加了婚禮。婚禮之後，左拉夫婦隨同政府遷出巴黎，塞尚則帶著菲凱來到勒斯塔克。

勒斯塔克不但是漁村，而且出產手工繪製的磁磚，讓人想到荷蘭畫家維梅爾（Johannes Vermeer, 1632–1675）的家鄉德夫特（Delft）。菲凱是一位善於用手的、勤勉的女子，

也同維梅爾描繪的荷蘭女子有幾分神似，她們都有專注的神情，她們不是慵懶的，卻是堅定有力的。這樣的體悟也讓塞尚高興。同時，塞尚在勒斯塔克也被戶外風景深深吸引，戶外寫生與在畫室作畫兩者兼顧，塞尚度過了一個短暫、愉快的創作期。他繼續收到父親的資助，但是他又擔心若是父親知道他同菲凱住在一起可能會減少支付生活費用，因此便盡一切可能瞞住父親。真正知道塞尚生活情形的是左拉同他的家人，左拉夫婦同左拉的母親都到過勒斯塔克探望塞尚同菲凱，他們都小心在意地幫助塞尚保守著祕密。其他的朋友們雖然略知一二，也都小心著，在書信中只用「兩隻小鳥」來比喻塞尚同菲凱，並不說得很明白，以免洩漏出去，給塞尚帶來不便。菲凱則是一位性格沉穩的女性，不動聲色地跟在塞尚身邊，並無怨言。

在這一段時間裡，莫內曾經來到勒斯塔克，同塞尚一道在明麗的海濱寫生。海灘上聚集著許多來到此地避戰禍的男女老少，到處是五顏六色的遮陽傘，到處是歡聲笑語，到處是奔跑嬉戲的孩子，一派祥和。

《縫紉中的塞尚夫人》 *Madame Cézanne Sewing*
帆布油畫／1877
現藏於瑞典斯德哥爾摩瑞典國家博物館 （Stockholm Sweden, Nationalmuseum）

當時尚未成為塞尚夫人的艾蜜莉‧菲凱坐在酒紅色的扶手椅上，衣著樸素地出現在畫中，神情專注於手中的縫紉。畫面高貴、端莊，背景壁紙的花紋似乎在描摹年輕的菲凱四平八穩、堅定沉著的個性。畫作呈現出的沉穩表達了塞尚對菲凱的敬意——遙遠的敬意。此時，塞尚雖然吸納了印象派畫風的多種特質，這幅作品卻是重拾古典之作，彰顯出藝術家正走在自己的探索之路上。

面對此情此景，塞尚問莫內：「你看到了什麼？」莫內回答說：「粉紅色。」莫內轉頭問塞尚：「你看到了什麼？」塞尚回答：「人們的微笑。」兩位朋友相視大笑。他們沒有想到，這竟是一個源頭，塞尚日後漸漸離開「印象派」竟然就是從這裡開始的，普法戰爭期間，勒斯塔克海濱，豔陽之下，一場不經意的對話，顯示出塞尚同莫內不同的美學觀照。當然，莫內也並沒有察覺到塞尚的「祕密」，只是很高興有這樣的機會同好朋友一道畫畫而已。

然則，菲凱對於文學與繪畫並沒有興趣，這就使得這段戀情迅速地冷卻了。對於菲凱來講，一八七二年元月出生的兒子小保羅（Paul Cézanne Jr., 1872–1947）便是精神寄託，而且，菲凱喜歡巴黎，便盡一切可能住在巴黎。塞尚屬於繪畫、屬於陽光與戶外，便更多地住在普羅旺斯。兩人維持著夫妻關係幾近四十年，卻是聚少離多。

雖然千方百計瞞了又瞞，銀行家還是逐漸地發現了兒子的祕密，一氣之下將經濟奧援減半。但是為了不至於太影響父子關係，銀行家還是慢慢地改變了作法，恢復了既定的財政支援。這些事都沒有影響到菲凱，她從來不是有錢人，懂

得如何省吃儉用，也懂得如何用手工貼補家用，因此從不慌張。她的這一特質感動了塞尚的雙親，他們主張迎娶菲凱。塞尚卻不願接受已然沒有愛情的婚姻。直到一八八五年，因為另外一些事情的發生，塞尚深刻地感覺到危機，甚至感覺自己將不久於人世，為了孩子的將來，而考慮結婚。這一年發生的許多事情都讓塞尚不得不走向務實。一八八六年塞尚同菲凱結婚，在教堂舉行了簡單的儀式，此時，小保羅已經十四歲。菲凱一如既往，保持著淡定的態度。幾個月後，在同一所教堂，家人同銀行家道別。銀行家以「沒有一技之長」為理由將遺產的大部分留給獨子，其中包括熱德布芳別墅以及相當數量的股票，保障了塞尚的生活，也保障了菲凱同小保羅的生活。然而，沒有人想得到，一旦有了錢，菲凱竟然變成一個揮霍無度的人，需要塞尚以減少金錢支持為要脅，才有所收斂。這一切，自然也帶給塞尚許多的煩惱。

藝術史家一向認為，銀行家的遺贈為塞尚在繪畫上的奮進奠定了物質基礎，他不必為五斗米折腰，不必為了市場需求而改變畫風。同時，菲凱沉穩、堅定、不達目的誓不罷休的性格也是一種近距離的、堅實的存在，使得塞尚無法規避。

終其一生，塞尚為菲凱繪製了二十七幅作品，我們看到的都是同樣的，安靜、沉著的塞尚夫人，端莊地坐著，面無表情，內心的波瀾與企圖心從不顯現出來，真正不動如山。小保羅日後成為一位藝術品經紀人，一位風景畫家。塞尚也有多幅作品描摹兒子，他唯一的兒子。

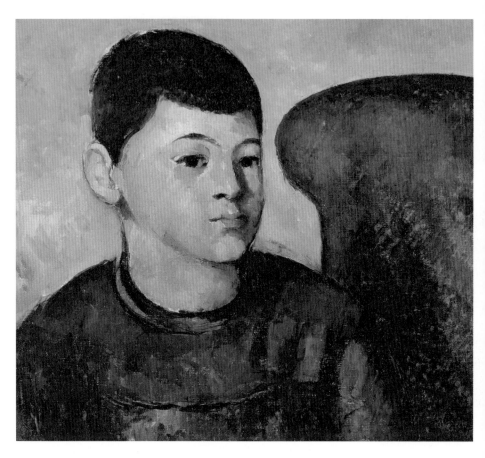

《兒子保羅肖像》*Portrait of the Artist's Son Paul*
帆布油畫／1885
現藏於巴黎橘園美術館 （Paris, Musée de l'Orangerie）

畫家對兒子的感情很深,但是並不期望同孩子在一起生活。這種心緒成為一種相當隔膜的關照。畫面上的少年小保羅面部表情堅定有力,有著思慮成熟的特點。他落座的紅色扶手椅表達出他同母親相依為命的事實。塞尚創作這幅畫時內心的波瀾便以這種最為簡潔、有力的方式詮釋出來。

V. 蘋果的誕生

　　好朋友阿希爾・安佩雷爾 （Achille Emperaire, 1829–1898）是塞尚的同鄉，也是艾克斯－普羅旺斯人，六○年代初，塞尚在巴黎瑞士學院遭到冷嘲熱諷，這位比他年長十歲、在瑞士學院已經出出進進好幾年的畫家，卻總是善意地勸慰著塞尚。阿希爾崇拜提香 （Tiziano Vecellio, 1488/1490–1576），畫風走古典主義的路子，美學觀點的歧異卻絲毫沒有影響到兩人平實的友誼。

　　阿希爾年長，處事謹慎。因此，一八七二年年初小保羅在巴黎出生的時候，塞尚便拜託阿希爾將一封家書私密地交給母親，讓母親知道，她已經升級做祖母了。阿希爾不動聲色地圓滿完成任務，塞尚不但得到母親的理解，而且也得到母親的資助，塞尚對這位同鄉便格外尊重、格外照顧，也為他繪製了著名的油畫肖像。

　　阿希爾出身貧苦，永遠在找錢。他非常需要到羅浮宮臨摹名畫，將複製品賣給客人，賺取生活費、顏料費，繼續習畫。但是，他籌不出旅費，沒有法子到戰後的巴黎去。此時

的塞尚日子過得非常窘迫，小保羅尚未滿月，家用開支全靠每月來自父親一百五十法郎的周濟，實在是捉襟見肘。左拉因為戰時在政府做事，塞尚便向他求助，看看能不能為阿希爾弄到一張免費的旅行券，而且，很慷慨地表示，如果一切順利，他可以推一部手推車到車站相迎，而且歡迎老友住在自己的家裡。那時候，塞尚一家三口住在巴黎朱希厄街四十五號（45 rue de Jussieu）的三樓公寓裡，對街就是葡萄酒集散所，人流熙攘，嘈雜不堪。在等待旅行券的日子裡，塞尚還好心地建議為朋友寄贈一些顏料，希望盡可能地減輕朋友的困頓……。左拉四處奔走求告，盡了一切可能為阿希爾爭取一張旅行券，終究沒有成功。但是，阿希爾還是排除萬難，在一八七二年的二月底來到巴黎，在塞尚家裡住了不到一個月就倉皇地搬了出去。環境是這樣地侷促，深更半夜，菲凱衣衫不整地衝出房間為嬰兒張羅奶瓶尿布，使得住在客廳裡的阿希爾感覺實在是太打擾了，非常的不好意思。

與此同時，塞尚也感覺到一種深沉的厭倦。對菲凱母子，他有著無可推卸的責任，但是，他沒有任何的條件幫助朋友，甚至，他幾乎沒有機會好好地同好朋友們認真地談談有關藝

術的各種問題，談談對沙龍展的各種看法，談談他在繪畫方面的實驗……。雖然索拉里就住在附近，雖然阿希爾根本就住在自己的家裡。不是距離的問題，是自己簡直被綁住了。或許，他應當考慮搬離巴黎了。他在苦惱著。

比塞尚貧窮得多，家境困難得多，時時需要打工賺錢、需要照顧病人的畢沙羅雖然自己的日子很不好過，卻沒有忘記比自己年輕的塞尚，他建議塞尚到蓬圖瓦茲（Pontoise）來，此地距離巴黎市中心只有三十公里，屬於巴黎的西北郊區。在往返了幾次之後，塞尚終於在蓬圖瓦茲東北的瓦茲河畔歐韋（Auvers-sur-Oise）將一家三口暫時地安頓了下來。這兩個地方都離巴黎不遠，有火車往返於瓦茲同巴黎之間。這裡的生活費比巴黎低廉，而風景卻自然得多，這裡是僅有數千居民的鄉間，尤其是歐韋，晴朗的天空、櫛次鱗比的房屋、美麗的樹木、彎曲的小徑，處處可以入畫，吸引了很多熱愛戶外寫生的藝術家來到此地。小鎮周遭有著大片的麥田，後來，便有了一位重要的畫家在這裡畫出了具有獨特風格的傑作，他就是來自荷蘭的文森・梵谷（Vincent van Gogh, 1853–1890）。當塞尚初次看到梵谷的畫作的時候，他幾乎

驚呼出聲：「天吶，這是一個多麼痛苦的人啊！」他從梵谷的筆觸裡強烈地感受到畫家內心深沉的苦痛，而大為震驚。

在蓬圖瓦茲同畢沙羅一道在戶外寫生的日子，對於塞尚來說，有著非凡的意義。一天，天氣晴朗，兩位好朋友各自選了不同的寫生對象開始了各自的工作。雖然天氣這樣好，房屋都被籠罩在溫暖的色調之中，畢沙羅發現，在塞尚的畫布上，黑色仍然有著重要的地位，整個畫面仍然十分的沉重。畢沙羅想了一想，微笑著從塞尚的顏料罐中拿起了黑色，放在自己手裡，然後很輕柔地用商量的語氣跟塞尚說：「如果，你不用黑色，那會怎麼樣？」塞尚大吃一驚，驚恐地看著畢沙羅：「畫作的力量所在就是黑色啊，不是嗎……」此時此刻，塞尚看到了畢沙羅隱藏在大鬍子裡的溫暖笑意，看到了畢沙羅眼睛裡的期待、善意同鼓勵。畢沙羅沒有回答，只是靜靜地轉過身，回到自己的畫架前，他帶走了塞尚那罐黑色的顏料。塞尚看著畢沙羅的側影，陷入激烈的思考，是啊，若是不用黑色，會怎樣？不實驗一下是不會知道的。

天氣並不熱，塞尚卻感覺渾身是汗，他心情激動地將一些金黃色、天青色的顏料擠到調色盤上……，由於激動，他

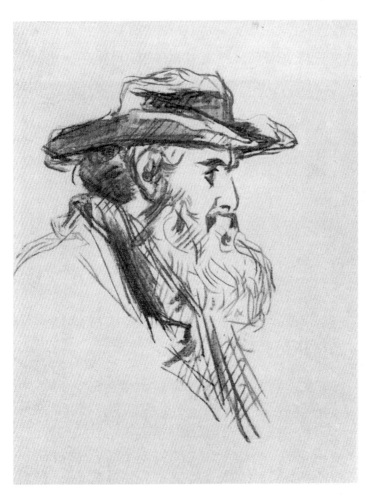

《塞尚素描畢沙羅》 *Drawing of Pissarro by Cézanne*
鉛筆素描／1873
現藏於巴黎羅浮宮

在塞尚的內心深處，畢沙羅是一位父兄一般的人物。由於畢沙羅的緣故，塞尚同印象派大將們多有往還，畫風中也有著一些印象派的特色。那一段時期，塞尚與畢沙羅互相繪製了一些肖像。這幅素描是其中極為精彩的一幅。塞尚筆下的畢沙羅內斂、專注、深情，這也是塞尚心目中畢沙羅永遠的特質。

變得謹慎起來，畫筆不再大塊塗抹，而是小心地勾勒，細小的筆觸準確地落在畫布上，產生了全新的感受……。

不知什麼時候，畢沙羅已經站在他身後，塞尚終於感覺到朋友的視線，他回過頭來，說出他的第一感覺：「詼諧，有一點戲謔，不是嗎？……」這一棟懸樓據說是有人在此懸梁自盡，因此才被棄置不用的，但是在畫布上，似乎有一個尚稱愉快的靈魂在裡邊遊蕩著，並未顯出鬼氣森森的恐怖，反而正如塞尚的感覺。「不錯，詼諧，有一點戲謔，正是你期待的，不是嗎？」是畢沙羅含著微笑的聲音。塞尚深深地呼出一口氣，終於笑出聲來。四目相對，兩位老朋友都大笑起來，他們同時感覺到一種從未那樣明確的情感在兩人之間湧動，是一種同仇敵愾，是一種同某種巨大的、頑強的阻礙近身搏鬥中的「不再孤單」。兩人並肩來到畢沙羅的畫架前，雖然有著浮雲，藍天依然可見，溫柔的光線照耀著鄉間的房舍，靜謐、祥和、甜美、充滿希望……。塞尚著迷地看著畢沙羅畫作煥發出的神采，忍不住抓住朋友的肩膀，叫了起來：「我們兩人都不再是單打獨鬥，不再單打獨鬥……，多麼好啊！」一句講得並不清楚的話，強烈地揭示出一個無法否定的事實，

他們都不屬於巴黎那個乖張的藝術圈子，他們都是圈外人，但是，他們在各自對藝術的追求、掙扎與奮鬥的過程裡，都不再孤單，他們將互相支援、互相扶持，直到生命的盡頭。

是啊，二十一世紀的人們看待塞尚同畢沙羅，確實是會非常感慨的。這是兩個多麼不同的人啊。塞尚出生、成長於法國南部普羅旺斯一個富有的天主教家庭；畢沙羅出生在加勒比海上當年屬於丹麥的西印度群島中的一個小島聖湯瑪斯（Isle of St. Thomas in the Danish West Indies），家境貧寒，信奉猶太教。塞尚強烈的南法性格、濃重的普羅旺斯口音讓他同「優雅」的巴黎藝術圈格格不入；畢沙羅五顏六色「拼圖」般的身世也讓巴黎藝術圈很難將他視為自己人。但是，藝術是奇妙的，繪畫世界魔力無窮，就在蓬圖瓦茲風景宜人的小丘陵上，塞尚同畢沙羅在藝術世界的兩種方向不同的探索交會了。日後，他們還是會有不同的走向，但是，發生在十九世紀七〇年代的這個劃時代的交會意義不凡，它使得塞尚有了一個相對短暫的「印象派時期」；而真正的印象派精神領袖畢沙羅，由於他的理解、他的寬容，在這個交會之後，坦然接受塞尚漸行漸遠，最終離開印象派而去的事實，而同

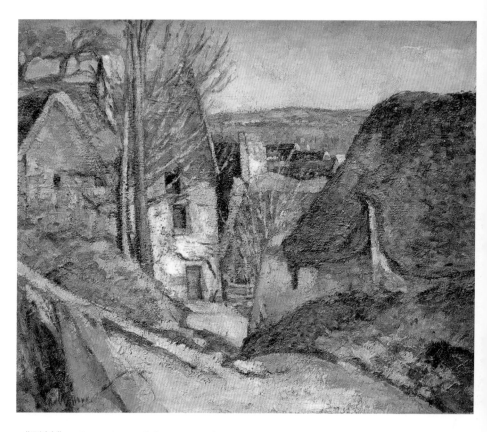

《懸樓》 *The House of the Hanged Man*
帆布油畫／1873
現藏於巴黎奧塞美術館（Paris, Musée d'Orsay）

在接受了畢沙羅的啟發與現身說法之後，藝術史家心目中第一幅「最富有印象派特質」的塞尚作品便是這幅《懸樓》，不僅參加了一八七四年的首屆「印象派聯展」，得到藝評界喝采，而且被貴族高價收藏，有著極不平凡的被典藏被展示之曲折而漫長的經歷，百多年來為藝術家們津津樂道。

塞尚這位獨行俠保持了終生不渝的友情。換句話說，兩人的友情建立在相互尊重、相互理解的基礎上，因此兩人都享有真正的自由。

　　追求創作的自由，確實是塞尚一生最強烈的特色之一。因為有了「家小」，需要隱藏，只是原因之一；更重要的是，他需要自由的空氣、需要行動的自由。因此，在他的父親責問他為什麼長年不回艾克斯的時候，他從巴黎寫信給雙親，作了這樣的回答：「我是多麼地希望回到艾克斯去啊！您們無法想像，我是多麼強烈地思念著故鄉。但是，一旦我回到艾克斯，馬上就會失去重回巴黎的自由，您們一定會橫加反對，雖然最後我還是會離開，但那是多麼痛苦的事情啊。如果，我的行動能夠不受限制，我一定會高高興興回到家鄉去的。」雖然，塞尚時有作品出售，但是在歐韋與巴黎之間數度搬遷的家庭用度實在不是一個小數目，所以，在這封信裡，三十五歲的塞尚希望父親每個月給他兩百法郎，如此，他便可以歡歡喜喜返鄉探親。我們知道，毫無疑問，他將把這筆錢留給居住巴黎的菲凱和孩子。

　　銀行家早已從許多蛛絲馬跡「發現」了兒子的「祕密」，

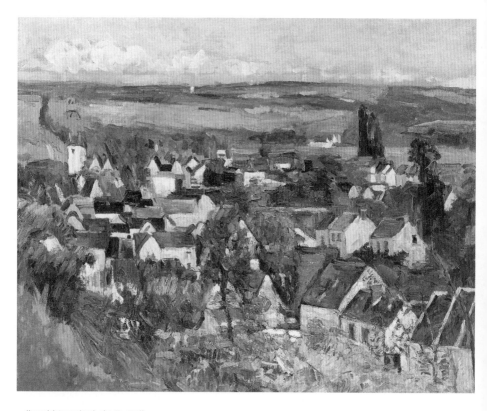

《瓦茲河畔歐韋全景》 *Auvers-sur-Oise, Panoramic View*
帆布油畫／1874
現藏於美國芝加哥美術館（Chicago IL. USA, The Art Institute of Chicago）

罕見的明朗色彩使得作品韻致流暢、節奏明快，成為塞尚「印象派時期」的經典作品之一。這幅作品是塞尚第一次滯留歐韋期間的名作，如同歡愉的拼圖；塞尚的視野不在雄渾的河流、著名的教堂而是尋常的房舍、庭園。畫面右側高聳著有著一扇窗戶的白色建築，那是廣為人知的蓋變醫生（Dr. Paul Gachet, 1828–1909）的住所。蓋變醫生也是一位業餘畫家，曾經全力支持印象派。他是畢沙羅與塞尚的好朋友，塞尚為他的頂樓設計了畫室。蓋變醫生曾經治療梵谷，並在這位患者生命的最後一週陪伴他。蓋變醫生也是這幅《瓦茲河畔歐韋全景》的第一位收藏者。燦爛晴陽的光芒中畫龍點睛的黑色，一再博得收藏家的讚嘆。

但總是無從證實。兒子返鄉，很可能會提供確實的訊息，因此慨然應允兒子的要求，於是，塞尚在一八七四年夏天回到艾克斯。普法戰爭之後，這是他首次返鄉，他已經整整三年沒有回來了。

在這段時間裡，他發現了一個絕大的問題，他的父親為了逃稅而將大筆錢財寄在三個子女的名下，但是卻沒有想到妻子的需要，而且也在想方設法要斷絕日後塞尚「家小」的繼承權。塞尚發現，萬一父親遭到意外，不但自己的孩子日後沒有繼承權，連母親也會陷入寄人籬下的窘境，這是絕對不能接受的。於是，塞尚開始接觸律師、公證人，準備擬定遺囑，要想辦法維護自己的母親同小保羅的權益。

這一個夏天，艾克斯的人們看到塞尚悠閒地畫畫，卻不知道他內心有著怎樣的煎熬。好不容易，菲凱得到可靠朋友的幫助，託人帶了信來，告訴塞尚，孩子的身體很好，他這才稍稍放心。於是寫信給畢沙羅，談到南法的天氣、風景，非常熱烈地歡迎這位好朋友來到布芳別墅作畫……。然而，畢沙羅的生活沒有那麼輕鬆，經濟拮据、家人生病，他基本上處在一個「分身乏術」的狀態。這個狀態也嚴重地影響到

畢沙羅的創作，塞尚寫信給老友，盡可能地寬慰他。事實上，在艾克斯，他也有苦惱，他的老師約瑟夫·吉伯爾對於塞尚的繪畫理念完全不能理解，稱之為「暴行」，對於這一年早春在巴黎舉辦的「印象派聯展」則斥為「罪惡」，讓塞尚哭笑不得。

在西方藝術史上，一八七四年的四月發生了一件驚天動地的大事，那就是著名的「無名畫家雕塑家版畫家協會」（Anonymous Society of Painters, Sculptors and Engravers）成立了，二十多位藝術家所提出的作品不斷地被官方沙龍拒絕，於是決定成立一個自己的協會，舉辦自己的展覽。這些藝術家的作品有一個共同點，面對自然進行創作，不強調景物之輪廓，完全用色彩和光影來表達主題。由於背離官方倡導的古典寫實主義，所以他們的作品往往被沙龍嗤之以鼻。這一次在巴黎著名攝影家納達爾（Nadar, 1820–1910）沙龍所舉辦的展出聲勢浩大，有一百六十餘幅畫作出現在觀者面前，造成了巨大的震撼。因為畢沙羅的竭力慫恿，塞尚參加了這個協會，也帶了三幅作品去參展，其中便有油畫作品《懸樓》。莫內的輝煌之作 《日出·印象》 *Impression, Soleil*

Levant 遭到強烈的攻擊，評論家路易・勒瓦（Louis Leroy, 1812–1885）在報紙上以對話方式竭盡奚落之能事：「這是什麼東西呀？」、「……沒頭沒腦、沒前沒後的……」、「人家可是在傳遞印象哩……」、「噢！可笑的印象……」。

塞尚對著老師吉伯爾的背影大叫：「印象有什麼不對？將對大自然的視覺印象移轉到畫布上的大師不是林布蘭嗎？」老師根本不理他，頭也不回地走開了……。塞尚看著他的背影消失在路口，心裡好難過、好沉重。日後，塞尚同吉伯爾先生漸行漸遠，終至不再來往，而塞尚在藝術上的堅持，也使得家鄉的葛蘭言博物館在漫長的歲月裡對他極不友善。

塞尚沒有想到，此時此刻，在巴黎，在一片斥伐之聲中，正有藝評家在盛讚著他的《懸樓》。正因為這樣的褒揚，大收藏家阿爾芒・多里亞伯爵（Comte Armand Doria, 1824–1898）花了三百法郎買下這幅作品，為這幅畫作輝煌的前景揭開了序幕。

路易・勒瓦也絕對想不到，很多年以後，人們還記得他的名字，完全是因為他奚落過、挖苦過輝煌的印象派。「印象派」畫風因為他的冷嘲熱諷而有了這麼一個響亮、精彩的名

字！而被路易・勒瓦、吉伯爾們斥為荒謬的印象派藝術家們卻都成為藝術史上不可或缺的巨匠，印象主義更演變成西方繪畫史上一個重要的運動，承前啟後，影響深遠。

沒有，這一天，在這條艾克斯鄉間道路上沒有任何特別的事情發生，塞尚懷著悲傷的心情，慢慢轉過身，準備回家。眼前一花，一個少年人從一道斜坡上衝下來幾乎將他撞倒，少年腳上的靴子狠狠地撞上塞尚的小腿，塞尚痛得彎下腰去。當他好不容易直起身來的時候，少年早已跑走了，他孤伶伶一個人站在路上。此時此刻，多年前他被一群孩子壓在下面的感覺再次強烈地震動著他，讓他心裡生出一種厭惡的情緒，久久揮之不去。

塞尚瘸著腿，緩步走回布芳別墅。室內靜謐無聲，餐桌上，母親細心地放了一盤蘋果。此時在南法，並非蘋果採收的季節，所以啊，這一盤香氣襲人的蘋果來之不易。塞尚看著汁水飽滿的蘋果，心情激動，腦筋飛轉……。

他舉起畫筆，在一幅用鉛筆勾勒的靜物素描上畫出了一個光彩奪目的球形，一個寓意深遠的球形。瞬間，一個廣大、豐富、諸多面向的世界就在這一方畫布上展開……。

《蘋果與糕餅》 *Apples and Cakes*
帆布油畫／1874-1877
現藏於美國賓州費城邦尼斯典藏 （Philadelphia PA. USA, The Barnes Foundation）

面對靜物，塞尚可以持續工作數年來完成他的數百次實驗。深綠色草地之上一抹小小的紅色能夠讓整片草地顫動起來，那是典型印象派畫風。塞尚卻以多層次的綠色為靜物提供豐饒、深邃的背景。那一抹小小的紅色竟然就是推動整個世界向前的激情，那樣的熱烈，那樣的奔放，一如塞尚內心的潮汐。

VI. 生存決定意識？

　　一八七四年夏天，塞尚雖然回到了普羅旺斯，心裡卻掛念著巴黎，煎熬不已。塞尚的母親看在眼裡，痛在心裡。母子之間只能在四外無人的地方交換一些彼此關心的信息。有了家小，自然錢緊，母親心下盤算，要怎麼樣幫兒子的忙。

　　夏天匆匆過去，塞尚回到巴黎，很快收到母親託人帶來的錢和短信。於是，塞尚迅速寫了回信，請來人帶回艾克斯面交母親。 此時住在巴黎沃吉拉爾街一百二十號 （rue de Vaugirard 120）的塞尚對母親表達了深切的謝意，也請母親在方便的時候繼續寄錢到這個地址，他會在這個居處住到第二年的一月份。在信中，塞尚報告近況：「目前是賣畫最糟的時期，但不會永遠是這個樣子……」確實，此時此刻，印象派在社會上遭受到猛烈的攻擊，印象派大將們的作品被官方沙龍封殺，完全沒有展出機會。但是，塞尚信心滿滿地告訴母親，他對自己深具信心。畢沙羅對他讚譽有加只是一個方面，最重要的是他自己不肯媚俗，不肯變成一個畫匠，而是全心全意探索自己的藝術之路，創作更真實、更有深度的作

品。塞尚激情滿懷地向母親表達了他的感謝之情，感謝母親的理解與支持……。

這時候，已經是一八七四年的秋天，藝術史家們都認為這是塞尚的「印象派時期」。事實上，此時此刻，塞尚已經看出一些端倪，他已經不能夠滿足印象派藝術家們令人眼花撩亂的輝煌光影，他在尋找一些更加確實的元素，他在尋找畫作的深度，他也在探索更合乎他個人美學追求所需要的技巧。

正如塞尚跟母親所說的，賣畫最糟的時間終究會過去。一八七五年，通過雷諾瓦的介紹，塞尚認識了他個人生前最重要的收藏家維克多‧蕭克 （Victor Chocquet, 1821-1891）。

蕭克先生在政府的稅務機關做事，並非大富翁，但他卻是慧眼獨具的收藏家。他非常喜歡雷諾瓦畫作的豐滿、明朗、歡快。當他同塞尚見面，看到塞尚作品的時候，他所表現出來的熱情讓畫家非常感動。塞尚在靜夜裡重溫蕭克先生神采飛揚的面部表情，為他製作了這一幅肖像畫，在畫布上，蕭克的睿智、喜悅、從容被描摹得維妙維肖。這幅作品是塞尚為蕭克先生畫的第一幅肖像，之後，還繪製了好幾幅。一八

這幅作品技法純熟，蕭克先生的側面輪廓並不十分清晰，但他寧靜、沉穩的表情卻非常的生動，眼神所透露的睿智尤其令人激賞。這幅肖像畫也是塞尚無須模特兒，僅憑印象便可成功繪製人物肖像的絕佳範例。

《蕭克肖像》*Portrait of Victor Chocquet*
帆布油畫／1875
現藏於英國劍橋洛斯柴爾德爵士典藏 （Cambridge UK, Collection Lord Victor Rothschild）

七五年，雷諾瓦也為蕭克畫了一幅肖像，蕭克先生正面迎人，目光炯炯有神，同塞尚這一幅完全不同。兩幅肖像在同一年先後問世，卻展露了完全不同的風格，百年來一直為批評家津津樂道。一八七六年，塞尚為蕭克繪製了另外一幅著名的肖像，蕭克先生側身正面坐在一把扶手椅上，表情安詳，眼神仍然朦朧、深邃，作品依然展現塞尚獨特的風格。

蕭克不是一般的收藏家，他真正關心塞尚相當孤絕的處境，不斷為這位藝術家提供各種藝壇訊息。而且，他也成為塞尚的好朋友，他們的友誼維持始終。當然，蕭克熱情收藏塞尚的作品，也讓塞尚的經濟狀況得到了相當的改善。

一八七六年，印象派畫家們之間有些不愉快的事情發生，有些人不樂意見到塞尚參展，於是塞尚沒有參加這一次丟昂·呂厄在巴黎的畫廊所舉辦的聯展。在他的內心深處，對呂厄的商人性格也有著一定的警惕，因為這種警惕，對於被排斥在展事之外，也就沒有什麼強烈的反應，基本上，塞尚對這次的展出採取了一種比較客觀的態度。但是蕭克先生卻惦記著塞尚，怕他因為未曾參展而一無所知，於是將展覽圖錄、媒體報導與批評界的意見等等都寄給了此時已經回到艾

克斯的塞尚。在給塞尚的信中，還順便告訴他，莫內的《日本女人》賣了兩千法郎……。

這一年的春天，普羅旺斯多雨，戶外濕答答的，雨霧迷濛。塞尚獨自一人坐在布芳別墅畫室的明窗前，窗外一片濕漉漉的嫩綠，非常的柔美。塞尚翻看著被父親拆封的信件，瀏覽著印象派第二次聯展的圖錄，看到了這幅《日本女人》。莫內請他的妻子穿上鮮豔的日本和服、手裡拿著一把打開的摺扇，在掛滿團扇的背景前，權充模特兒的情境似乎就在眼前，塞尚的嘴角浮上了微笑……。這難道是創作《日出‧印象》的莫內嗎？是啊，第一次聯展，莫內一張畫也沒有賣掉，這一幅金黃頭髮的《日本女人》卻帶來了兩千法郎的收益。但是，除了臉部有著少許印象派畫風的特色之外，這是一幅輪廓鮮明、線條清晰的寫實作品，哪裡還有印象派恢弘的韻致呢？「很可愛，僅此而已……」塞尚心裡有點亂，禁不住喃喃出聲。

無論心裡有著怎樣的困惑，塞尚是一個知書達禮、在筆端留情的寫信人。當時，畢沙羅也不在巴黎，於是，塞尚在給畢沙羅的長信裡，便轉告蕭克先生在信中提到的許多事情，

對莫內的這幅作品塞尚沒有多說一個字，只是同時提到了馬奈作品被官方沙龍拒絕，於是在自家畫室「舉辦展覽」，將包括被拒絕的作品在內的畫作張掛起來，開放給民眾觀賞。這兩件事情看起來風馬牛不相及，但是，不懈探索的藝術家們所遭受到的困境從這兩件事情卻可以看到其方方面面。塞尚的觀感，不必特別加以說明，畢沙羅也是完全能夠了解的。塞尚一邊寫信，一邊想像著老朋友苦澀、凝重的表情……。

在這封信裡，塞尚談到了畢沙羅參展的一幅作品，還談到了藍色在描繪霜與霧的時候所起到的作用……。

一八七四年夏天，塞尚居留艾克斯期間，開始畫一幅風景畫，是他從布芳別墅的畫室看往窗外所見到的美景。他走出戶外，在陽光下寫生完成了基本構圖。一八七五年，在巴黎，他繼續在室內完成這幅作品。一八七六年春天，細雨濛濛的四月天，這幅畫跟著畫家回到布芳，此時正靜靜地站立在畫架上。塞尚從信紙上抬起頭來，目光停留在這幅畫上。普羅旺斯罕見的綿綿春雨讓塞尚強烈地感覺到，這幅畫還欠缺著一點點能夠強烈表達深度的什麼……。畫家站起身來，感覺自己正在走進畫面，一手拿起調色盤，一手拿起畫筆，

一抹幾近透明的灰色，從筆尖準確地流淌到離房舍最近的樹葉上……，這株樹在畫布上占據了幾近三分之一的畫面；被飄灑的雨水輕拂的樹葉舞姿如此美妙，春風吹動樹葉的聲音又是那樣的悅耳……。塞尚笑了，高興地笑了，他轉頭看著書桌上墨跡未乾的那封信，想到老友說過的那句話：「灰色統馭著自然。」笑得更加開心。將調色盤和畫筆清理乾淨，將信封好，塞尚心情愉快、步履矯健地走進雨霧瀰漫的熱德布芳，走向艾克斯市區，他要去把信件投郵，他也要到咖啡館去喝一杯熱咖啡，慶祝一幅作品的完成。

此時此刻，一八七六年巴黎官方沙龍展再一次拒絕塞尚作品所帶來的微薄的陰霾也被春風春雨驅散了，沒有在塞尚的心裡留下任何的痕跡。

這個時候，塞尚的老友左拉也正處在心情極為歡快的狀態，早在六○年代中期，左拉由於在出版商手下工作而接觸了出版界，大踏步地實現著自己的文學理想，在擔任報刊編輯的日子裡，他的生活已經穩定，甚至在自己的公寓裡舉辦週四晚間的聚會，居無定所的青年作家們、藝術家們都樂意來到左拉的家，高談闊論至深夜。左拉自己對自然科學並沒

《熱德布芳風景》*View from Jas de Bouffan*
帆布油畫／1874–1876
現藏於巴黎奧塞美術館

這幅風景畫被視為法國國寶，也是奧塞美術館的鎮館之寶。畫作跟著塞尚旅行於巴黎與普羅旺斯之間，一步步走向完成。作品充分展示了故鄉的熱情呼喚與塞尚旅居他地之時濃烈的鄉愁。畫家的內心世界在畫作中被表現的淋漓盡致。藝術史家們認為，這幅作品證實了塞尚在所謂的「印象派時期」也從未減弱他對藝術本質的不懈追求。

有深入的研究，高中畢業後，大學錄取考試一再地不能通過，終於放棄。但是他卻是一位不可救藥的科學決定論者。按照他的看法，人的行為只是受到兩種力量的驅使，一方面是遺傳所帶來的先天因素，另外一方面就是環境所帶來的外在推動。因此，左拉相信，文學和藝術都可以用科學的方法來剖析人的行為。進而，左拉找到了他自己的創作道路，小說家應當像外科醫生一樣，依據以上前提，觀察與實驗，分析與描寫人類社會之種種。換句話說，早在十九世紀六○年代，左拉的自然主義（Le Naturalisme）文學創作理念已經在同朋友們的激辯當中一天天成熟起來。

對於這樣的理念，塞尚不能同意，在他的藝術世界裡，大自然賦予了藝術家無限寬廣的天地。藝術家要做的便是展現這無窮賦予的深度與力量。遺傳與生活環境不能完全決定一個人的行為，起重要作用的是更複雜的因素。內心的堅實、自我完善的程度等等與遺傳、外在環境並沒有直接的關係，而他自己，正是要把這些內在的因素表現在畫布上，那是他畢生的追求。

左拉躊躇滿志，他認為，他正在走一條同巴爾札克

（Honoré de Balzac, 1799–1850）、大仲馬（Alexandre Dumas, 1802–1870）平行的路，他要用一組長篇小說來完成史詩般的巨大作品。在牛刀小試的短篇故事之後，一八六八年出版了《黛萊斯‧拉甘》*Threse Raquin* 同《瑪德萊娜‧費拉》*Madeleine Férat* 兩部長篇小說，直接地表示生存決定意識的理念。小說銷售不惡，使得左拉不再窘困。但是，他當然志不在此，他要在真實的社會生活背景裡，以世代遺傳為脈絡，描寫一個家族幾代成員的故事。這就是左拉在二十五年的時間裡完成的 《盧貢‧馬卡爾家族》 *Les Rougon Macquart* 系列。用左拉自己的話來說，便是「第二帝國時代一個家族的自然史和社會史」。現在，我們回頭看十九世紀末葉左拉完成的這部作品，足足二十部長篇小說，出場人物超過一千兩百個，每一部小說都以盧貢‧馬卡爾家族的一個成員作為主人公，使得這二十部作品緊密相連，第二帝國時代的社會百態則為小說提供了鮮活的時代背景。毫無疑問，一八九三年左拉完成這部鉅作的時候，他已經是世界知名的小說家，也已經是自然主義文學創作理念的代表人物。但是，從那以後，他也就沒有更精彩的作品問世。而那時候，塞尚

同他也已經恩斷義絕，不再分享左拉成功的喜悅。塞尚自己卻是從一八九五年開始，聲譽日隆，進入輝煌的豐收期。兩個人的人生軌跡竟然有著如此戲劇化的不同，也是頗為耐人尋味的一件事，在藝術史和文學史的範疇內被討論至今。

一八七六年，塞尚在自己的創作途中艱難摸索、步步前行的時候，左拉的小說《小酒店》L'Assommoir 正在連載中，被批評界罵得體無完膚：「骯髒、醜惡、氣味難聞」不絕於耳。同時挨罵的還有印象派畫家們的特立獨行：「瘋狂、野蠻、莫名其妙」的詛咒甚囂塵上。因此，在當時，左拉小說與印象派畫作幾乎同時成為衛道士們的攻擊對象，塞尚自然站在朋友們一邊，表達他的聲援，對印象派、對左拉。

印象派的狀況沒有很快好轉，左拉的情形卻大不相同。小說《小酒店》所展示的下層勞苦大眾在廉價小酒館裡喝著品質低下的烈酒，以酒澆愁的悲慘情景正是巴黎現實生活的一部分，卻是上流社會不願意面對、不樂意有人揭示、不希望有人提到的。因此，這部小說雖然被養尊處優的批評界抨擊得一塌糊塗，但卻得到文藝界、知識界同社會普羅大眾的喜愛。精明的出版商看到了無限的商機，同左拉簽約。由此，

左拉便預見到這本書將帶來豐厚的利益，大膽地簽約購置位於巴黎西南遠郊區梅丹（Médan）的豪宅。從七〇年代末直到一八八五年七月，塞尚都是這座「城堡」的常客。左拉自己則在這裡一直住到一九〇二年辭世為止。

果不其然，《小酒店》出版單行本，竟有九十刷的成績，賣了足足十萬本。左拉的夢想成真，自幼年時代父親去世後伴隨著自己的貧困，一去不復返了。而且，是他用一支筆贏得的勝利，是他自己創造出來的，在他不到四十歲的年紀！比他年長一歲的塞尚，出身富裕，卻長年依靠雙親資助，至今居無定所！在左拉的心裡，多多少少有了一些優越感。塞尚卻毫無察覺。

一八七七年年初，《小酒店》出版之時，左拉寫了序言，為自己辯護。這篇短文首先堅定宣示《盧貢‧馬卡爾家族》的撰寫計畫正在挺進中。繼而，回顧了小說連載時期所遭受的謾罵與攻擊，左拉直指《小酒店》所描繪的正是現實生活中無可避免的真實。左拉以他一貫的詼諧、犀利對小說的形式作了說明：「《小酒店》的確是我作品中最純潔的小說，雖然我不得不時時碰觸到那些令人驚駭的痛處。小說的形式讓

《梅丹「城堡」》*The Château of Médan*
帆布油畫／1880
現藏於蘇格蘭格拉斯古市立美術館暨博物館 （Glasgow Scotland, Glasgow
City Art Gallery and Museum）

壯觀的左拉豪宅在明朗的梅丹晴空下熠熠生輝，富麗堂皇。畫作節奏明快，相當的
「印象派」。這幅作品曾經長時間在高更（Paul Gauguin, 1848–1903）手上。高更
同塞尚並沒有深厚的友情，他對塞尚的藝術實驗常有譏誚之詞，但他卻喜歡塞尚的
實驗成果，收藏了好幾幅塞尚作品，關起門來獨自細細揣摩研究，使得塞尚大起戒
心。這幅作品長年來吸引藝術史家的注意，讓他們在畫作前徘徊不去，思慮再三；
甚至認為，這幅作品是一個關鍵時刻的標誌，已然「走進印象派」的塞尚，此時此
刻正在移步「走出印象派」。

某些人愕然，他們對我所使用的語言表示憤慨。其實，我不過是蒐集了大眾的俚語，將其納入一個精心打造的模式中去而已。俚語，不但存在於字典中，也有語言學家在研究，許多人喜歡其辛辣、隱晦、妙趣橫生。而我，卻是想留下一些於歷史、於社會有益的文獻，可惜沒有一個人注意到⋯⋯」最後，左拉重申，他將繼續前行。他也提到他的朋友們對媚俗之作的恥笑，談到他自己是一個嚴肅的小說家、正直的市民、有學識、具備藝術素養的人，唯一的生活目的便是寫下嘔心瀝血的傳世之作⋯⋯。對於這樣的宣示，塞尚衷心歡迎，他完全沒有察覺到，自己同左拉的處境已然完全不同，這個不同會導致完全出乎他意料的結果。

《靜物與湯罐》 *Still Life with Soup Tureen*
帆布油畫／1877
現藏於巴黎奧塞美術館

從一八七四年到一八七七年，毫無聲息地，塞尚完成了他創作生涯中的一次飛躍。《靜物與湯罐》是強有力的證明。在這裡，塞尚不但追求繪畫的立體效果，籐籃與蘋果以圓柱體與球體帶給觀者三度空間的幻覺；而且帶有蓋子的湯罐色彩明麗，背後一只細長的佐料瓶卻是黑色的，強烈的明暗對比加強了湯罐本身的品質與重量。雅致、厚重的織花桌巾，白色牆壁上懸掛著的圖片，都給人以四平八穩的感覺。從籃中「滾落」而出的兩粒蘋果卻帶來了動感與喜感。桌子在白色牆壁上留下的灰色陰影含義朦朧，耐人尋味。

二十一世紀此類法式湯罐依然大受歡迎，時常出現在歐美各地的餐桌上，名字叫做「塞尚的湯罐」。

VII. 勒斯塔克

　　十九世紀七〇年代，人們不但在畫廊裡買畫，也在各種藝品店買畫，有的時候，在簡陋的藝品店碰到的作品，其藝術價值遠遠超過在豪華畫廊所看到的，但價格卻便宜得多。被官方沙龍嚴拒的印象派畫家們，在普通畫廊的境遇也不是太好，因之，也將畫作交小藝品店出售。

　　有一位巴黎的富家子弟，從小過慣優渥的生活，喜歡的東西都要占為己有才能稱心滿意。這就是「熱愛藝術」的投機者埃爾內斯特‧奧修德（Ernest Hoschedé, 1837–1891），他在各種東西上「投資置產」，買進了不少的「新藝術」作品。普法戰爭期間，奧修德在倫敦認識了在那裡避戰禍的莫內，自此熱心收集印象派作品。但是，任意揮霍必然會導致入不敷出，一旦財務狀況發生危機，他就舉辦拍賣活動來救急。幾次三番，奧修德在巴黎就變成了一個非常奇特的人物，似乎什麼好東西都可以從他那裡廉價取得。一八七四年、一八七五年兩次拍賣，情況都非常的悽慘。一八七七年，奧修德重整旗鼓，在巴黎歌劇院大街（Avenue de l'Opéra）開設

「小加尼」藝品店，結果又是一塌糊塗。於是，他在一八八六年六月舉辦又一次大拍賣，被他廉價出售的有馬奈、莫內、畢沙羅、席斯里、雷諾瓦等人的作品，價格低到無法想像！唯一能夠讓人稍稍安心的是，在這次拍賣會上，收藏家蕭克先生買下不少作品。他必定會善待這些作品，藝術家們覺得已經是不幸中的萬幸。年輕而歷練豐富的高更，眼光獨到，從一八七六年起就收集塞尚作品，在奧修德破產的日子裡，高更也用心收集其他印象派藝術家作品。塞尚自己沒有同這位敗家子奧修德打交道，也就沒有這許多懊惱，但是，他絕對同情朋友們的遭遇，家有病人的畢沙羅的境遇尤其讓他擔憂，因此他想方設法東挪西湊，收下幾幅畢沙羅作品⋯⋯。

這時候，有一位小說家、藝術批評家路易·埃德蒙·杜蘭蒂（Louis Edmond Duranty, 1833–1880）向左拉通風報信，對於奧修德的多次破產與拍賣冷嘲熱諷了一番，對於印象派藝術家們遭到的挫折表達了淺淺的同情，並且不懷好意地表示，蕭克先生「從中得到了好處」。更有甚者，這位杜蘭蒂告訴左拉，印象派大將們正在「討好」蕭克先生：「連色彩都要先請他看過才算數。」杜蘭蒂不是隨便嚼舌頭的，他知

道左拉有意願要寫一部小說來描繪當代藝術家的個人生活，他這樣說是在為左拉提供素材。而且，他也建議：「寫寫塞尚的事情，如果你覺得那會很有趣的話。」並且，他馬上提供有關塞尚的第一手資料：「不久前，塞尚穿著往常服飾前往皮加勒廣場（Place Pigalle）的小咖啡廳，白上衣被藍色、綠色等等的各種彩筆以及其他的道具弄得髒兮兮，戴著不成形的舊帽子。他這樣的出現在公眾面前，獲得『空前的成功』。但是，這樣子的『示威』，恐怕有點兒危險吧……」

人人皆知，左拉同杜蘭蒂都是支持印象派的，他們不斷地在報端聲援印象派的創新成果。私底下他們卻在嚼舌根，他們的耳語直接地證明了左拉正在為他的小說《傑作》準備素材，而左拉的好友杜蘭蒂正是素材提供者之一。

對這一切，左拉多年的摯友塞尚一無所知。他一如既往，將左拉看作他的知心朋友，不但掏心掏肺，而且有困難、有疑惑的時候，總是同左拉討論，向左拉問計……。換句話說，坦率真誠的塞尚在完全不知情的狀況下，為左拉日後的小說「提供了素材」。

一八七七年四月，印象派大將們的作品在巴黎舉辦第三

屆聯展。印象派小圈圈裡有人反對塞尚參展，塞尚是知道的，但他不想引發爭論，他只是跟畢沙羅說：「如果眼光可以殺人，那麼，我早已是一具殭屍。」他希望好朋友不再擔心他個人的感受，他會撐下去。莫內卻站了出來，大義凜然，為塞尚講話，甚至這樣說：「塞尚是我們當中最傑出的！」由於莫內直接地邀請塞尚參展，一場內部的風波總算平息。這一次為期一個月的展覽在一家空置的公寓內舉行，十八位藝術家展出了二百三十幅作品。塞尚提出的作品包括靜物、包括風景，也包括蕭克先生的肖像，幾乎囊括了他積極實驗的幾種不同的題材。在展場中，塞尚作品在中心房間占據了一面牆，非常吸睛。展覽揭幕，惡評如潮湧到，塞尚遭受到空前的攻擊。久經挫折的塞尚並不以為意，繼續在巴黎迪希公園（parc d'Issy）辛勤創作，也在工作間歇的時候，穿著工作服上街去喝一杯熱咖啡。他並不知道，在好事者杜蘭蒂眼中，他這樣做是一種「危險的示威」，而且「獲得成功」。換句話說，他的不修邊幅正在加深衛道士們的憤怒。實際上，塞尚一心一意埋頭作畫，到小咖啡館喝杯咖啡稍事休息，馬上又要回到畫架前工作，來不及回家換出門的衣裝罷了。他絕對

想不到有人會拿這樣的事情來大做文章。

　　然而，法國畢竟是藝術大國，有人跳出來攻擊謾罵，就有人仗義執言，為藝術家討回公道。展覽期間，每個週四出刊的《印象派報》刊出喬治・李華德（Georges Rivière）的評論文章，為印象派不屈不撓的努力大聲疾呼。說到那些攻擊塞尚的人，李華德這樣寫：「你們這群對著帕特嫩神殿（Parthenon）說三道四的傢伙們，住口吧！」看到這樣的文章，塞尚依然低調，並不表示什麼。左拉也有些讚美之詞發表，塞尚心平氣和地表示：「無此必要。」在繪畫藝術上的探討，真正知心者似乎只有畢沙羅一人。塞尚冷靜地對待外界的毀譽，專心於自己的研究同實驗，對於印象派朋友們慘澹的銷售狀況，他的心裡也是非常沉重的，這種沉重，他也只跟左拉說一說。他時時在期盼著社會大眾對印象派作品的喜愛。隨著時間的推移，社會大眾逐漸習慣、甚至愛上了印象派作品輝煌的光影，印象派藝術家的處境漸漸地有所好轉，很慢，但是有所改進，藝術品市場慢慢地露出些許曙光，些許暖意。

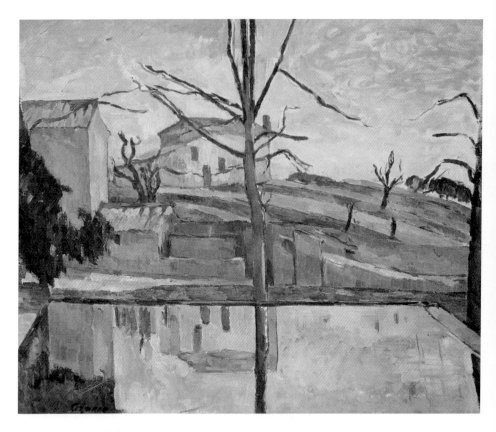

《熱德布芳池畔冬景》 *The Basin of the Jas de Bouffan in Winter*
帆布油畫／1878
私人典藏（Private Collection）

畫面中央，一株年輕的小樹，葉子掉得精光，在寒冷的冬天卻毫無畏懼地挺立在池畔。池水清晰地倒映出小樹挺拔的身姿，以及小樹身後美麗的房舍。天空是冰藍色的，池水是冰藍色的。整個畫面透出徹骨的寒意，小樹的挺拔以及熱德布芳房舍透出的溫暖，與這濃烈寒意的頑強對抗成為這幅作品的主旋律，深切地表達了塞尚在逆境中不屈不撓的意志。

有一位在普法戰爭之前即開始零售繪畫顏料用具的流動商人朱利安・唐吉（Julien Tanguy, 1825-1894），常常遊走在距離巴黎市中心五十餘公里的楓丹白露（Fontainebleau）同巴黎之間，為藝術家提供服務。巴黎公社（Ia Commune de Paris）事件之後，唐吉在巴黎克魯賽爾街（rue Clauzel）開了一家小店。畢沙羅介紹塞尚到唐吉那裡購買繪畫材料。塞尚同唐吉夫婦相處和諧，甚至能夠用作品換取畫布、顏料、畫筆。塞尚從父親那裡每個月只拿到一百五十到兩百法郎的零用錢，但是他一次便可以從唐吉那裡取得價值兩千到四千法郎的繪畫材料，可見，他的作品銷售狀況相當可觀，足以支撐他對繪畫工具的大量需求 。 高更同希涅克 （Paul Signac, 1863-1935）都向唐吉購買過塞尚作品。在一八八四年以前，家境平順的高更最少買到了六幅塞尚的精品，其中有《梅丹「城堡」》。高更仔細研究塞尚的技法以及他所使用的顏料，獲益匪淺。他發現，印象派畫家們都使用紅橙黃綠藍靛紫七色，塞尚使用的顏色有十八種之多，不同的紅色、不同的黃色，甚至印象派避之唯恐不及的黑色……。筆法雖然一度細密，然而仍然有著大量的色塊出現，大刀闊斧、筆

力萬鈞，沉穩中飽含著力量。他是怎樣做到的？高更長時間面對塞尚作品，細細揣摩……。更加年輕的希涅克竟然買到塞尚一八八〇年繪製的瓦茲風景畫，醉倒在天高雲淡風清與沉著濃郁的田園風光所形成的強烈對比中，意亂神迷，手足無措……。

此時的塞尚，過的卻是非常困難的日子，他一方面向雙親報告一八七七年印象派聯展的「風光」以及經濟上的一些些「收益」，一方面，在靠借貸度日。借貸？塞尚借貸？是的，銀行家的兒子塞尚借貸。

一八七七年七月到十月，左拉滯留艾克斯，寫他的小說。居留巴黎的塞尚請他帶話給母親，於是在這段時間裡，左拉不動聲色的為塞尚母子傳話，使得塞尚更加信任自己的這位好朋友。

一八七八年早春，塞尚住在勒斯塔克，將菲凱同小保羅安頓在馬賽，自己拼命努力工作。沒有想到，好心的蕭克先生寫信到布芳別墅，雖然信封上清楚寫明收件人是畫家保羅・塞尚先生，銀行家還是毫不猶豫地拆了信，仔細閱讀。蕭克先生在信的末尾問候了塞尚夫人同孩子，銀行家勃然大

怒，口口聲聲要斷絕兒子微薄的經濟補貼。塞尚遑遑不可終日，寫信給左拉，請他利用自己的社會關係為塞尚在政府機構謀一個小小的文職工作，「以免斷炊」。深諳人情世故的左拉明白，銀行家只是要控制自己的獨子，絕對不會把他餓死。而且，銀行家希望自己的財產能夠傳遞給後代而不是落入什麼不明底細的外人手裡，因此才如此專橫。塞尚父子目前關係緊張，但是必然會緩和下來。至於塞尚，他不會是一位稱職的銀行家，也不會成為一位稱職的公務員，他的心在繪畫上。所以，左拉根本沒有為塞尚謀職，而是勸慰他、鼓勵他同父親改善關係。果然，這微薄的來自父親的補助雖然由兩百法郎減至一百法郎，還是聊勝於無。然而，為了繪畫的需要，塞尚必須留住巴黎的小畫室，必須將菲凱母子安頓在馬賽一家人家分租的公寓裡，也必須讓自己能夠在勒斯塔克存身，繼續創作。無論如何，自己的力量實在有限，無法負擔，於是從四月初起，塞尚拜託左拉寄六十法郎到馬賽羅馬街一百八十三號給菲凱度日。塞尚非常的小心，他先是在三月底實話實說，寫一封信給左拉說明自己的困難，請求奧援。此時的左拉已經是有錢人，慨然應允。然後，塞尚才在信中寫

明所需款項以及郵寄地址，並且一再稱謝。六十法郎，區區小數，左拉欣然照辦。跟著，五月、六月、七月、八月，最少一共五個月，每個月，塞尚會寫信給左拉，請老友寄六十法郎到馬賽，期間，菲凱還搬了一次家，從羅馬街搬到羅馬老街十二號。左拉一一照辦。

這段時間，菲凱的日子自然是極不容易的，小保羅還感染了一次輕微的傷寒。這一天，塞尚不放心，到馬賽看望兒子；這一天，他又必須回到艾克斯同父母共進晚餐。倉促之間，錯過班車，塞尚竟然徒步步行三十公里返回艾克斯，自己也險險乎病倒。

如此疲於奔命，塞尚衣冠不整、憔悴不堪，走在艾克斯的街道上，竟然遭到維勒維耶（J. F. Villevielle）學生們的辱罵。維勒維耶是葛蘭言的學生，十八世紀六〇年代初期，塞尚初到巴黎的時候，曾經到維勒維耶的畫室學畫，時間很短，因理念不合，塞尚匆匆離去。七〇年代末，將近四十歲，飽受挫折的塞尚竟然在自己的家鄉，當街被嘴上無毛的後生小子惡意咒罵。這件事，塞尚也就淡然處之，只是在給左拉的信裡順便提了一句，然後自嘲地說：「我也確實應該抽時間理

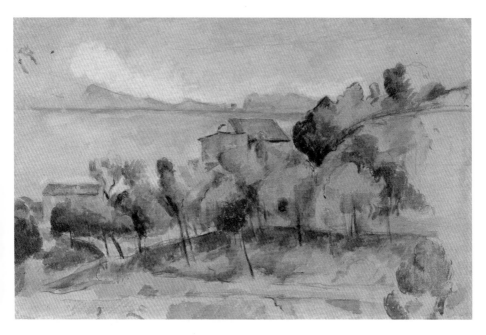

《勒斯塔克海灣》*The Bay of L'Estaque*
水彩：在畫紙上使用透明與不透明的水彩顏料與石墨 （Watercolor, graphite and gouache on paper）／1876–1879
現藏於瑞士蘇黎世美術館（Zürich Switzerland, Kunsthaus Zürich）

在塞尚四百幅水彩作品中，這一幅《勒斯塔克海灣》是藝術史家們不斷議論的傑作之一。畫面清雅脫俗、柔和嫻靜，如同一首優美的弦樂四重奏。海灣之畔，綠樹掩映中的紅瓦房舍格外端莊、標緻。平靜的勒斯塔克一向是塞尚避難的家園，在這幅作品裡，塞尚寄託了他的眷戀與深情。從水彩認識繪畫的真諦，歐洲藝術家中首推透納（J. M. W. Turner, 1775–1851）與塞尚，兩人不約而同地使用水彩技法來釋放色彩、來呈現透視；以對色彩的感覺來表達所謂的線條與造型，並獲得巨大的成功。

個髮，把自己弄得體面一點⋯⋯」

如此狼狽，經濟情形如此拮据，塞尚仍然關心左拉的創作，聽說《小酒店》出版了帶插圖的新版，便趕快到書店去買一本回來；聽說有朋友的戲劇上演，依舊十分的關心，並且在信中熱心地表達意見。雖然個人處境如此之糟，搭乘火車的時候，看到聖維克多山峭崖的側影仍然歡喜讚嘆，認為是極佳的主題，同鄰座的乘客侃侃而談，哪怕談話對手是全然的門外漢，仍然興致不減⋯⋯。

與此同時，左拉正式買下了梅丹別墅，坐在極為考究的巨大書桌前，像帝王一般地寫作、寫信、寄小錢給塞尚救急、順便準備素材寫當代藝術家的私生活 。梅丹別墅臨塞納河（Seine）而建，於是，左拉購置遊艇一艘，命名「娜娜」，時不時呼朋喚友，泛舟河上。大家都知道左拉當時正在寫的小說之女主角正是娜娜，自然逢迎不止，說些吉利話，左拉於是更加得意。果真，日後《娜娜》出版，比《小酒店》更為轟動。

毫無機心的塞尚，完全不了解他同左拉已經生活在不同的世界裡，他甚至天真地認為，左拉有了豪宅，自己有困難

的時候也可以在那裡「避難」，可以在那裡繼續創作……，就像畢沙羅在財務過於緊張的時候，躲進經濟比較富裕的朋友的莊園，繼續創作一樣……。

一八七八年的九月，由於從南法到巴黎往返費時，菲凱匆匆抵達巴黎的時候，房東已經好心地將菲凱父親的一封來信轉寄到艾克斯布芳別墅，毫無疑問，這封給「塞尚夫人」的信件落到了銀行家的手裡。信寫得極為得體，將女兒看作已出嫁的婦人，且對其夫家非常的尊重。看到了這樣的一封信，銀行家沒有刁難兒子，不動聲色地將這封信混同其他被拆封的信件放在兒子的畫室裡。晚餐時分，銀行家主動提出要給塞尚額外的三百法郎，「相信你用得著。」銀行家得意地微笑。

剛剛生了一場病的母親藉口要出門走走，便同兒子一道來到勒斯塔克。母子兩人安安靜靜地澈底長談了一次。現在，父親已經確切了解菲凱母子的存在，塞尚必須拿出一個辦法來。塞尚告訴母親，不即不離是他比較能夠接受的狀況。他與菲凱之間已經沒有感情，結婚沒有意義，但是他絕對不能棄他們於不顧，因為小保羅是他唯一的兒子。於是母子兩人

仔細地討論，應當辦理怎樣的手續，才能確保小保羅將來衣食無憂……。

十一月，快要入冬了，菲凱終於決定搬離南法，回到巴黎去。她先走一步，將兒子託付給塞尚暫時照顧。塞尚最後一次向左拉借貸，他寫信給左拉，請左拉幫忙寄一百法郎到巴黎，幫助菲凱安家。左拉欣然照辦。

一個晴朗的清晨，塞尚帶著繪畫用具，出門畫畫。不到七歲的小保羅精神抖擻地跟在身邊。這是第一次，他同父親單獨在一起，孩子的心裡滿是興奮，雀躍不已。出門不遠有一個彎道，小保羅很自然地把手伸給父親，他卻看到了父親驚懼的表情，一時反應不過來，一隻小手就那樣舉在空中，呆住不動……。

塞尚看到了那隻小手，眼前一花，似乎是那莽撞的少年正從布芳旁邊的斜坡上衝將下來，正要狠狠地撞上他的腿骨……，定睛一看，寒冷的晨風裡，站在自己面前的是眼淚汪汪的小保羅，他自己唯一的兒子。一陣心痛幾乎讓他跌倒，小保羅自然而然地用那隻舉在空中的小手，輕輕推了他一把，然後靜靜地垂下手，站在那裡。

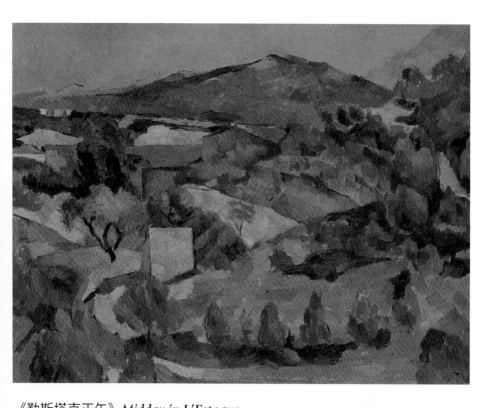

《勒斯塔克正午》 *Midday in L'Estaque*
紙上油畫覆蓋於帆布（Oil on paper laid down on canvas）／1876-1879
現藏於英國威爾士卡地夫國家藝廊　（Cardiff UK, National Museum &
Galleries of Wales）

驕陽之下，勒斯塔克展現狂躁熱烈的性格。一切都是火燙的，一灣海水變成深藍色，
氣溫正在升高。天空中瀰漫著燠熱的氤氳，籠罩住對岸的山巒，壓迫著海邊美麗的
漁村，似乎已經喘不過氣來。塞尚用厚厚的油彩，大量的赭黃色使得這令人窒息的
空間更加立體，更具壓迫感，更加燥動不安。畫面實在地表現出畫家在困頓中壓抑
的心境。

兒子那輕輕一推，幫助塞尚站穩了腳步。父子倆人對視著，小保羅的眼睛裡再次湧滿了淚水。塞尚穩住自己，打量著眼前的這個孩子，半新不舊的帽子、半新不舊的上衣、半新不舊的褲子、半新不舊的鞋子，一隻鞋子的鞋帶鬆開了……。塞尚把畫具放在路側的石頭旁邊，小心地靠好，彎下身來，幫小保羅繫鞋帶。小保羅看不到父親的表情，只看到他頭上黑色的帽子，看到他的手指不怎麼靈巧地繫著自己的鞋帶。這個圖景深深地刻在小保羅的心裡，清晰無比，永難忘懷。在後來的歲月裡，他每天看到的是母親沒有笑容的臉，在無邊的寂寞中，他想念父親的帽子，想念那雙笨拙地繫著鞋帶的手，想念著這雙手在畫紙上靈活地移動……。

　　這一天，勒斯塔克的人們看到塞尚專心致志在一個高坡上作畫，一個男孩站在他身邊不遠處：「那孩子真有耐性，幾個鐘頭地站在那裡，動也不動。」人們悄聲議論著。

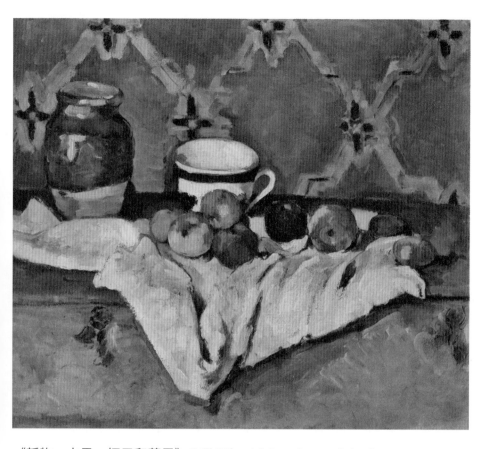

《靜物、水盂、杯子和蘋果》 *Still Life with Jar, Cup and Apples*
帆布油畫／1877
現藏於紐約大都會博物館

這幅靜物作品的兩個特質不斷引發討論，一個部分是水盂，看起來似乎不是很周正，同渾圓的蘋果、中規中矩的茶杯形成了對比。有一種說法認為，塞尚在這裡表達出一種凡事無法圓滿的絕望情緒。尤其是那方桌巾，被揉搓出一個尖銳的三角形，簡直就是倒置的聖維克多山。對於不動如山的父親以及不動如山的菲凱，夾在中間的塞尚都是無可奈何、不即不離的。一八七七年的塞尚，心境複雜，在這幅作品中有所流露。

VIII. 一座孤峰

　　十九世紀七〇年代末到八〇年代末，塞尚穿梭於巴黎以及周邊的楓丹白露、伊希（Issy）、默倫（Melun）、瓦茲河畔的歐韋、塞納河畔的梅丹，同時也在普羅旺斯三角地（艾克斯、勒斯塔克、馬賽）之間停留，盡其所有，艱難地走在一條相當孤獨的創作路上。

　　這時候，沒有人知道，就在這將近十年當中，塞尚創作了三百幅油畫，他所使用的畫布有相當的數量是左拉夫人給他的一堆破布當中可以用來作畫的部分……。沒有很多人知道，他長時間靠借貸度日；沒有人知道，為了節省用度，他在勒斯塔克作畫，夕陽西下的時候，他走到馬賽。那裡有一間小公寓，菲凱同小保羅在那裡安身，菲凱到巴黎去的日子裡，塞尚便在那裡過夜，天明之後，再奔赴勒斯塔克，繼續創作；沒有人知道，就在這十年裡，塞尚成功地解決了許多繪畫中的問題，他已經成為一座孤峰，同時代藝術家，已經無人能夠超越。

　　六〇年代的時候，塞尚在巴黎認識了來自馬賽的蒙蒂切

利（Adolphe Monticelli, 1824-1886）。蒙蒂切利比塞尚年長十五歲，在巴黎曾經追隨德拉克洛瓦習畫。這位兄長般的普羅旺斯人很喜歡年輕的塞尚，七〇年代末、八〇年代初，兩位藝術家常常結伴而行。塞尚曾經從蒙蒂切利的作品中吸收營養，也就是間接地接受德拉克洛瓦的美學觀點，但是他很快就發現，美景本身並沒有「用處」，當美景能夠表達藝術家的情感、思想、觀點的時候，美景才能入畫。蒙蒂切利年長，富社會經驗，對塞尚有許多的關照。一日，菲凱從巴黎倉皇逃回馬賽，神情遑急、失魂落魄，完全失卻了往日的穩重、端莊。塞尚雖然覺得奇怪，但是因為兩人早已不再多談，便也沒有深究，繼續工作。蒙蒂切利提醒他，也許發生了什麼事，而且表示自己可以到巴黎幫忙打聽一下：「藝術家的圈子那麼小，應當很容易就打聽到了。」塞尚很客氣地表達了謝意，婉拒了蒙蒂切利的好意。塞尚心裡很清楚，自己正在走向一個「成果」，實在沒有力量為了無謂的事情分心。

塞尚雖然婉拒了老友的好意，心情卻是沉重的。非常敏感的體質使得塞尚在遇到困惑的時候格外容易感覺不適。陽光下，他覺得頭重腳輕，竟然踉蹌起來，於是，他提前收拾

起畫架，返回馬賽。

　　推開房門，小屋內靜悄悄的，一覽無遺。只有小學生小保羅一臉嚴肅地在餐桌上寫功課。看到父親來了，小保羅張口結舌，不知該說什麼。塞尚很溫和地問兒子，你母親呢？大概在不遠的地方，兒子很有把握地回答。塞尚便問孩子的功課寫了多少了，看父親這樣溫和，孩子很高興，他說老師交給的功課已經寫完了，他現在只是在練習簿上抄寫一些課本中的句子，希望寫得比較漂亮……。然後，他不好意思地望著父親。塞尚的心裡湧起一種溫暖的情感，他打開自己的素描簿子，今天，他在這裡畫了一幅草圖，四平八穩的一座有煙囪的兩層小樓，左邊有一棵大樹，右邊有一些灌木。圖畫沒有完成，構圖簡單，而且只占了上半頁，下面還空著。塞尚想了一想，便把素描簿子放到桌上，遞給孩子一支素描鉛筆，很親切地問道：「你能不能照著上面這個樣子畫一張圖？會不會太難？」孩子很認真地看著父親畫的圖，然後很嚴肅地跟父親說：「看起來不太難，我來試試看。」

　　小保羅很認真地一筆一劃地「臨摹」起來。在他的筆下，整座房子好像被風吹得飄了起來，傾斜著，一副搖搖欲墜的

模樣。大樹同灌木都是一些飄飛的筆觸，似乎並不站在地上……。終於，小保羅停下筆來，很認真地跟父親說：「我大概不會成為一個畫家……」塞尚也很認真地跟兒子說：「我同意，你不必成為一個畫家。世界上有許多的事情可以做，你不必成為一個畫家……」看父親這樣和顏悅色，小保羅放下心來，高興起來，他很想抱抱父親，但是他沒有站起身來，他只是很小心地把素描簿闔起來，還給父親，然後，遞還素描鉛筆。塞尚也很想抱抱兒子，但是他也沒有伸出手臂，他只是伸出手，拿回了素描簿子，然後微笑著跟兒子說：「這支鉛筆很好用，你留著用它寫字，會寫得比較漂亮……」小保羅一邊道謝，一邊高興著，臉都紅了……。

門開處，菲凱提著菜籃走進來，看到父子臉上都是喜悅與平和，稍微放心，但還是忐忑著，不知塞尚會說些什麼，便怯怯地問：「不知為什麼今天這樣早來這裡，外面光線還好，不是嗎？」塞尚很平靜地跟她說：「有事要回艾克斯，所以來知會一聲……」

但是，當他回到艾克斯的時候，卻發現銀行家正在洋洋得意中，塞尚驚詫地發現，父親從來沒有放棄窺探兒子的個

人生活，仍然在想方設法抓住菲凱的痛腳。換句話說，塞尚在南法已經沒有法子全力以赴奔向他眼看就要企及的高度。晚間，他給左拉寫信，描述了內心的煩亂，表達了要到巴黎、梅丹暫避一時的願望……。

在前往巴黎的火車上，望著普羅旺斯獨特的、堅實有力的、高聳壁立的山岩，塞尚審慎地思索著自己的處境。他已經比許多畫家幸運，雖然不多，但是來自父母的接濟畢竟使得自己不必「獻身官式藝術」，而有可能一步步地探索自己的不同於旁人的藝術之路。但是，伴隨著的卻是這麼多的焦慮、不安、隨時可能失去奧援的驚怖。雖然，古往今來的藝術家，幾乎無人能夠擺脫焦慮的羅網……。

隨著車身的晃動，塞尚想到善良的蒙蒂切利，便又想到了他的老師德拉克洛瓦。德拉克洛瓦認為色彩比素描技術更重要，想像力也比知識更重要，但是，運用色彩的目的何在呢？當然是為了表現。表現什麼？只是想像力嗎？當然不是。塞尚想到了巴比松（Barbizon）畫派，他們觀察自然的眼光是多麼清澈啊。他也想到了他們當中的米勒（Jean Francois Miller, 1814–1875），不禁微笑起來，在田野裡拾穗的女人

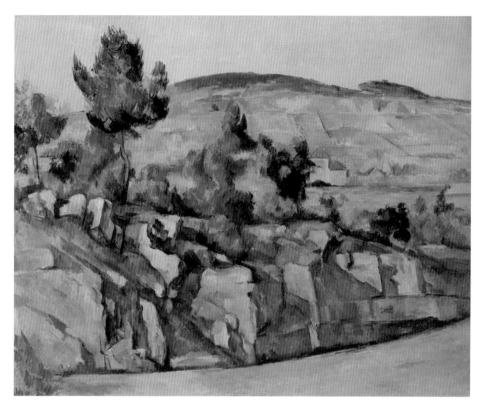

《普羅旺斯山岩》*Hillside in Provence*

帆布油畫／1890–1892

現藏於倫敦國家藝廊

無論是從普羅旺斯到巴黎的火車上，還是塞尚徒步行走在普羅旺斯的山路上，這幅畫作裡的風景都是常見的。因之，這個題材被多次使用，塞尚的普羅旺斯山岩作品不下二十幅。一絲不苟橫平豎直的技法以及這技法所表達出的巨大的精神力量，以及畫面的堅定有力秩序井然曾經讓後輩畫家秀拉 （Georges-Pierre Seurat, 1859–1891）極為傾倒，起而效仿。畢卡索（Pablo Ruiz Picasso, 1881–1973）則將其深化，為立體派奠基。

們，她們是那樣的緩慢、笨重，又是那樣的勤懇，充滿了尊嚴。米勒要表達的是尊嚴，塞尚這樣想……。

然後，他想到了可愛的莫內、想到了歡天喜地的雷諾瓦，也想到了親切、和藹的畢沙羅，他們都是創新者，他們都離傳統繪畫有相當的距離，都在色彩與造型方面有著新的發現。但是，隨著燦爛、絢麗而生的卻是散亂。塞尚皺起了眉頭，他是一個嚴謹的人，喜歡生活規律，喜歡早睡早起，喜歡畫面的清晰與秩序。但是，不是普桑那樣的，他們早已在畫面中建立了一種奇妙的秩序、平衡與完整，各種形狀互相應和，形成一種和諧、安詳的韻致。「我要那種韻致，但是要用自然的手法……」塞尚熱愛濃密的色彩，那是普羅旺斯的色彩，那是親愛的故鄉所特有的自然豐富、永不斷裂的色彩。如何使得這種色彩傳遞出感覺的深度，而非幻覺的深度，這便是自己要做的事情……。塞尚陷入深深的思索，沒有注意，火車已經抵達巴黎。

巴黎依然寒冷，塞尚在巴黎尋覓地點，暫時安頓下來，除了同莫內、雷諾瓦、畢沙羅偶爾相聚之外，同藝術圈裡的人們完全沒有往來。有人在咖啡館裡提到塞尚的名字，幾乎

無人回應，大家都覺得，這個人似乎同他們沒有任何的關聯……，話題馬上轉往其他的更有意思的方向。

在巴黎有了落腳的地方之後，塞尚便來到楓丹白露，然後北上，停留在默倫，一邊作畫，一邊同老朋友左拉通信，談到他對左拉新作《愛情的一頁》的看法。他的看法自然不是普通讀者的看法，他覺得，這本新書是一幅「比《小酒店》更美的油畫」，美在環境的描寫同小說情節、人物性格的相輔相成。居無定所、心事重重、屢敗屢戰的塞尚關心著擁有豪宅、名利雙收、志得意滿的左拉，肯定他的文學成就、期待老友更上一層樓。看在二十一世紀的人們眼裡，實在是只能嘆息，塞尚的善良、單純幾乎到了盲目的地步，的確是盲目的，他完全沒有看出來，更沒有感覺到事情正在急遽地改變中。

不但如此，塞尚再次請託，這一回又是為了窮困潦倒的同鄉阿希爾。這位畫家有三個孩子，經濟情形非常糟糕，冬季連取暖的燃料都沒有，塞尚在常常收不到左拉回信的情形下竟然請威風八面的老友伸出援手，為阿希爾謀求一個微不足道的位置，比方說管理倉庫之類，以求溫飽。塞尚再三強

《靜物與果盤》*Still Life with Fruit Dish*
帆布油畫／1879–1880
現藏於紐約市現代美術館 （New York City, Museum of Modern Art， 簡稱
MoMA）

這是一幅奇妙的作品，藝術家似乎將前人視為無物，摒棄一切法規，完全依賴自己
的視覺主導創作。作品問世之時，因其「傾斜的桌面、錫箔一般的餐巾、似乎失去
平衡的果盤……」而被藝評界斥為「塗鴉」，飽受嘲諷、貶抑。高更卻將其視為至
寶，買回家中，高懸於客廳，揣摩之餘甚至以這幅作品為背景繪製了一位女子的肖
像。一九○○年，這幅作品出現在莫里斯・丹尼（Maurice Denis, 1870–1943）一
幅題名為《向塞尚致敬》的作品中，備受推崇。真正有心的藝術史家們卻長久地凝
視著這幅奇妙作品的背景，出污泥而不染的怒放的荷花，籠罩在藍色的氛氳中，心
緒複雜。

調，阿希爾是一位非常善良的人，卻受到了膽大妄為者的欺壓。塞尚的請託裡面充滿了忿忿不平。左拉看到這樣的信，大約不容易放在心上，他正忙著為梅丹別墅擴建兩翼，大肆裝潢，窮畫家的溫飽問題如何能夠提上日程？他有更重要的事情要做。

終於，塞尚來到了梅丹，睜大眼睛，瞪視著這裡耀眼的奢華。

左拉雖然忙寫作、忙應酬，畢竟養尊處優，體重增加了不少，很有點福泰相了。塞尚還是老樣子，高高瘦瘦的，一臉大鬍子，有力的雙手夾著畫架，背上的行囊裡裝著畫具，大踏步走在光潔的大理石地面上，似乎走了好久，才走到為他安排的客房裡……。左拉夫人總是細心地為塞尚安排臨河的、光線充足的房間……。比較起親切的布芳別墅，梅丹「城堡」實在是太過華麗了……，塞尚暗自思忖。

更驚人的，是這裡的客人，看看，都是誰常來梅丹作客吧，福樓拜（Gustave Flaubert, 1821–1880）、龔古爾（Edmond de Goncourt, 1822–1896）、屠格涅夫（Ivan Turgenev, 1818–1883）、阿爾封斯・都德（Alphonse

Daudet, 1840-1897)、莫泊桑（Guy de Maupassant, 1850-1893）……。他們都衣冠楚楚，他們都心境平和，他們都很容易的侃侃而談，連那位俄國小說家屠格涅夫的法文都是那麼優雅、那麼得體。他們都善待塞尚，看到塞尚穿著五顏六色的工作服匆匆走過，都會禮貌地、親切地跟他打招呼。尤其是那位屠格涅夫，對塞尚格外友善。塞尚知道這位文質彬彬的作家同他心愛的女子比鄰而居，便感慨著這位俄國人的智慧。屠格涅夫的藝術品味也是很不錯的，對塞尚的作品不但讚美有加，而且極有見地。他們有著許多相同的觀念，比方說文學藝術不必勉力承擔社會責任，唯美的作品仍然可以是最好的作品，等等。塞尚不大贊成庫爾貝提倡的寫實主義，不認為繪畫必須反映現實生活、為社會大眾提供參照物。這些觀點曾經被左拉等人批評得體無完膚，但是，屠格涅夫卻不作如是想，他認為，藝術同文學一樣都應當能夠提供美感，都應當能夠引領人類的心靈淨化、飛升。塞尚當然高興，他進一步盡可能清楚地向對方解釋，他的繆斯是大自然，他希望自己的作品能夠表達大自然與人類精神、人類思想的完美融合。屠格涅夫完全理解並且支持塞尚的想法。

塞納河畔，塞尚站在畫架前，專心作畫，河上來往著各式各樣美麗的小船，讓這條河顯得更加令人愉快……。忽然，塞尚看到一條小船停在河當中，船上的男人穿著白色的小背心，戴著草帽，狀極悠閒，似乎燦爛的陽光與清澈的流水讓他感覺非常的享受……。塞尚笑了，他想到了莫內的「船上畫室」，想到莫內獨坐船中，捕捉光影、水色，將它們留在畫布上……。噢，可愛的莫內……。塞尚思念起老朋友，不禁將那條小船留在了自己的畫布上……。

　　但是，忽然之間，一些幽暗的、沉重而靈動的色塊在眼前出現，那樣的逼真，將眼前的明麗擠出了視野，那是讓一巴蒂斯特・夏爾丹（Jean-Baptiste Chardin, 1699-1779）的靜物畫，它們這樣強有力地擠了進來，趕走了絢麗的浮光掠影。畫家使用的武器不是色彩，而是情感！塞尚停住筆，讓自己的思緒飛回一八六九年的羅浮宮，當他面對十二幅夏爾丹的靜物作品的時候，自己是怎樣地呆在了原地，久久不能動彈。震懾他的不是靜物的逼真，不是表面的和諧寧靜，完全不是，而是畫面傳遞出的靈動如狐的動感、速度，強烈的情感帶來筆觸的飛速變化……。此時此刻，在塞納河畔照耀

著自己的明晃晃陽光下，塞尚終於了解到，自己的筆觸使得風景作品所表現出的速度來源於此，將近一百五十年以前的夏爾丹引導了年輕的塞尚，讓他下意識的賦予畫面以速度；人到中年，塞尚終於理解，自己的路是對的，引領畫面的速度來自情感，而非色彩。除了情感以外，還有思想……。

於是，塞尚很客氣地感謝了左拉夫婦的熱情招待，告別梅丹，搭乘火車回到默倫去。火車啟動不久，車窗外出現了梅丹「城堡」的建築群，塞尚情緒複雜地揮手致意，向梅丹告別，向左拉告別。

塞尚要在默倫這個遠離奢華、遠離家人、遠離熟人、遠離沙龍同畫派爭執的地方，繼續他的實驗。就在這一段時間裡，他的萬千思緒冉冉流進他所追求、他能夠對話的自然景物之中，一步步地賦予畫面一種神祕感。日後，當人們面對塞尚的實驗成果的時候，他們起先是看到了畫面上的景物，然後，被吸引，走進了畫面；然後，他們開始追尋一個他們從畫作表面沒有得到的、神祕的、未知的世界。

《曼西橋》 *The Bridge at Maincy*
帆布油畫／1879
現藏於巴黎奧塞美術館

這座橋究竟位於何處，對於觀者而言已經完全不重要。無與倫比的多層次綠色、水中的倒影、水邊的枯木都引領著觀者跟著畫家的思緒前往一處幽密之所。人們各自不同的閱歷、經驗、個性都會影響到觀看這樣一幅作品之時所產生的奇妙體驗。
塞尚完成這幅作品之時，開啟了他更加深邃的探索，藝術史家往往將這幅作品視為他日後對某些特殊題材進行實驗的開端。

IX. 遺囑

　　早在一八七九年，基約曼成為巴黎官方沙龍審查委員的時候，朋友們就鼓動基約曼在審查會議上為塞尚爭取參展機會，到了一八八二年，沙龍制定出一條新規定，審查委員們的追隨者或者門人弟子的作品可以不接受審查，直接參選。基約曼便向塞尚提出建議，利用這一規定參展。塞尚毫無疑意地接受了，參展作品是一幅肖像畫，在這一年的沙龍紀錄裡，塞尚被標示為基約曼的「弟子」。朋友們大為不平，此時的塞尚早已榮辱不驚，只是一方面的因素，另外一方面，此時此刻，塞尚正陷入前所未有的艱難時期，一連串事情引發他由衷的恐慌。

　　一八八一年二月，塞尚的小妹妹蘿絲同一位律師柯尼爾（Paul-Antoine-Maximin Conil）結婚，塞尚並不喜歡這個人，但是婚禮是家裡的大事，不能不參加的，於是從默倫返回艾克斯參加婚禮。

　　回到布芳別墅，塞尚便發現家裡瀰漫著一種詭異的歡樂氣氛。結婚是喜事，大家高興本來是很正常的，但是家裡出

出進進著一些工匠們，好像正準備要進行某種工程，塞尚便問父母，這將是怎樣的工程？母親含笑不語，父親只是很簡單地回答，要更換整個布芳建築群的屋頂。普羅旺斯的紅瓦屋頂非常沉重也非常堅固，一片片的紅瓦都是特別燒製的，真正是百年不壞的好東西。整個別墅的房頂都要換嗎？塞尚驚訝地問道，父親很篤定地回答，全部換新。那個快要成為妹夫的柯尼爾笑得格外開心，他好像已經是布芳的主人了，很高興岳家「替他完成」如此費時費錢的大工程。這讓塞尚格外氣結、格外疑惑。

好不容易，逮到一個機會，塞尚悄悄問母親，這到底是怎麼一回事，母親很溫和也很篤定地跟他說，是一件好事，是父親要給塞尚一個驚喜，所以不肯多談。至於柯尼爾的奇怪表現，母親安慰塞尚，那不會成為問題；母親要兒子專心做自己的事情，不要緊張。

但是，怎麼可能不緊張呢？父親還在，柯尼爾已經不可一世，父親年事已高，若有不測，他自己怎樣保護母親，又怎樣保護小保羅？更糟糕的是，自己近來常常神思恍惚，萬一，萬一，自己死在父親前邊，母親的處境絕對堪憂！

看到兒子神不守舍，母親便勸他回到北方去，此時的塞尚因為心裡有事，便格外需要友情的溫暖，婚禮結束後，他便帶著菲凱同小保羅回到蓬圖瓦茲，除了常常同畢沙羅一道畫畫，也常常徒步十五公里走到梅丹，同左拉相聚。

　　塞尚完全不知道，父親在五年間更換房頂，是感覺到自己來日無多，為了更好地保護兒子的繪畫作品，他要在活著的時候完成這個換屋頂的工程，而且他也要借用這個機會為兒子擴建一個有相當規模的畫室。父親的矜持、兒子長時間被控制而造成的疑惑，使得父子之間誤解更深。銀行家沒有想到，他自己很得意的一件事，卻在曖昧不明中真正地損害了兒子的健康，是身體上的，更是精神上的。

　　一八八二年初，好朋友雷諾瓦從義大利返回法國，很開心地表示要到南法走一走，領略一下南法的風光。塞尚當然高興，於是在馬賽迎接老友，然後一同回到勒斯塔克，兩位藝術家在一起作畫，非常的快樂。

　　但是，南法的冬天不是好玩的，積雪滿地、寒風刺骨。雷諾瓦經不起長時間戶外寫生的考驗，先是劇烈的咳嗽，很快發起高燒來。在這樣的情形下，塞尚顯示出他倔強的普羅

《普羅旺斯莊園》*Provençal Manor*
帆布油畫╱1885
現藏於美國新澤西州普林斯頓大學美術館（Princeton NJ. USA, The Princeton University Art Museum）

從作品開始構圖到最後完成的整個過程，塞尚一直處在精神世界劇烈動盪、前景未卜、憂心忡忡的狀態。然而，畫面卻呈現出驚人的完美、均衡、平穩。一種堅不可摧的高尚情愫籠罩著畫面。天高風清，一派和諧。普羅旺斯著名的紅瓦房頂在陽光下熠熠生輝，莊園房舍四平八穩地屹立著，高貴、端莊、不容侵犯。塞尚的思緒備受煎熬，卻將對家鄉的熱愛直接地訴諸筆端，內中的掙扎非常人能夠經受。

旺斯性格，雇了一輛馬車，同車伕一道把雷諾瓦用毛毯包裹起來，頂風冒雪趕著馬車回到熱德布芳。

塞尚的母親看到臉色焦黃的雷諾瓦，當機立斷，一邊派管家去請醫生，一邊親自將雷諾瓦安頓在塞尚畫室的隔壁客房裡，然後吩咐廚房準備大量的熱水。待醫生抵達，塞尚已經幫助雷諾瓦洗淨黏黏的汗水，換上乾淨、舒爽的睡衣，躺在了溫暖的床舖上。醫生診斷雷諾瓦患了急性肺炎。打針、服藥之後，雷諾瓦終於昏睡過去。塞尚母親請教醫生，何種食物適合這位病人，醫生望著窗外的漫天風雪，回答說，最理想的就是一盞滾燙的鱈魚濃湯……。

夜深人靜，疲累了整整一天的塞尚卻無法安睡，他走進雷諾瓦的房間，看著一向歡天喜地的老朋友此時奄奄一息地躺在床上，心情沉重。他走進自己的畫室，在畫架前坐了下來。這個時候，他覺得，死神就在不遠的地方徘徊……。

整座大房子靜悄悄的，塞尚聽到了母親輕悄悄的腳步聲，聽到母親到隔壁探視了雷諾瓦，又聽到她的腳步聲正在走近來，便站起身來迎上去。母親親切地跟他說：「弄到新鮮鱈魚了，明天早上我自己下廚為你的朋友熬魚湯，他很快就會恢

復元氣了。你放心，快去睡吧。」

塞尚躺在床上，大睜著雙眼，腦子裡回想著雷諾瓦進門以後，都看到了誰，管家、廚娘、傭人；家人裡面，只有母親在張羅一切，父親蹤影不見、兩個妹妹蹤影不見，那個妹夫更是蹤影不見。如果，如果自己也像此時的雷諾瓦一樣奄奄一息，除了母親，別人是不會伸手的；如果自己死了，而母親躺在了病床上，他們會好好照顧她嗎？想到這裡，他渾身發冷，他跟自己說，他一定要立下遺囑，一定要用一切辦法讓母親的晚年沒有匱乏、沒有困擾……。

終於，死神悄無聲息地離去了，雷諾瓦在塞尚母子的細心照顧下，迅速恢復了健康，高高興興地準備回到巴黎去了。在布芳別墅林蔭道上，塞尚全家人熱情地歡送雷諾瓦，並且熱情地歡迎這位藝術家再來造訪布芳：「在鮮花盛開的季節」，那個柯尼爾還不忘打趣說，大家便嘻嘻哈哈地笑了。

雷諾瓦鄭重地走到塞尚的母親面前，親切地跟她說：「夫人，我永遠不會忘記您的恩德，您親手烹製的鱈魚湯，是神祇的禮物，能夠起死回生……」然後，他跟塞尚緊緊握手道別。

三月份，塞尚回到勒斯塔克繼續工作，布芳別墅的工程也在加緊進行。一天，他收到左拉寄自梅丹的來信，左拉說，因為知道他年初滯留布芳，所以寄書到布芳，不知他是否收到……。塞尚便回到布芳，赫然發現，柯尼爾正在早餐桌上恣意調侃左拉的書寫，逗得塞尚的父親、兩個妹妹笑得前仰後合……。原來，左拉寄給塞尚的書，已經被柯尼爾拆封、細讀，並且成為他調侃的對象。

　　塞尚一向痛恨父親拆閱他的信件，敢怒而不敢言。現在，柯尼爾有樣學樣，居然敢私拆他的信件、包裹。他大踏步向前，從柯尼爾手中一把奪過書本，一拳擊在餐桌上，柯尼爾面前的杯盤被震得跳了起來。緊跟著，一頓劈頭蓋臉的痛罵傾瀉到柯尼爾頭頂上，毫不留情、痛快淋漓。這一番咒罵包含了他多年來鬱積的憤怒。第一個離席而去的是父親，他聽出了兒子對「私拆信件」的憤恨。幾十年來，正是他自己，永遠在私自拆閱兒子的私人信件……。他起身，慢慢走出了餐室，沒有說一句話。

　　柯尼爾終於看清楚了，這個窮酸畫家不是省油的燈。塞尚父親的離席也讓柯尼爾想到了另外一個他一直忽略不計的

現實：塞尚是銀行家唯一的兒子，這布芳別墅很可能並非屬於自己……；跟這個瘋子鬧僵了對自己沒有任何好處，來日方長……；於是一邊道歉，一邊用餐巾抹一抹嘴角，匆匆地逃了出去。看丈夫被哥哥這樣地痛罵，蘿絲不敢說話，因為是柯尼爾挑起事端，但他畢竟是自己的丈夫，於是也跟著追了出去。大妹妹瑪芮一向不喜歡柯尼爾以主人自居的嘴臉，很高興哥哥給他一點教訓，便站起身來，微笑著為哥哥端上一份早餐，很優雅地退席了。

很快，便聽到馬車上路的聲音。

母親輕鬆地呼出一口氣，看著坐在對面的兒子，高興地跟他說：「蘿絲跟她丈夫回艾克斯了，想來，他們會有很長一段時間不再來布芳，那實在是很好。」母親的微笑讓塞尚安心，但他還是覺得很抱歉，因為自己的口不擇言……。母親溫柔地看著兒子：「這沒有什麼不對，你是普羅旺斯人，不是嗎？」母親笑了。塞尚也笑了，有點不好意思地搓了搓手，抖開餐巾，吃早餐。

母親想了一想，決定不再按照丈夫的旨意跟兒子捉迷藏，便坦率地告訴塞尚，父親大動干戈，購買最昂貴的紅瓦為布

芳換新房頂，是為了好好保護塞尚的作品，而且，很快就要動工為塞尚擴建畫室。塞尚聽到這樣的消息，一方面覺得父親終於面對了現實，知道唯一的兒子永遠只能是一位畫家。同時，他也想到，父親不了解，兒子的「畫室」就是大自然，就在野外，是無限大的……。但是，父親能夠為兒子著想，讓母親感覺安慰，畢竟是好事。母親總是為自己著想，自己也應當為母親好好安排，於是，第一次，塞尚跟母親詳談準備立遺囑的事情，他特別顧慮到柯尼爾是貪心的律師，很可能會想盡方法來推翻自己的遺囑，所以要做得盡可能完善……。母親了解兒子的苦心，願意盡力配合，她甚至表示，她也要到勒斯塔克去看望菲凱同小保羅，希望可以減少兒子的後顧之憂……。這一天，因禍得福，母子兩人得以交換了許多重要的訊息，更加知心，也更加默契了。

在巴黎，在唐吉的美術材料行裡，也有一場精彩的議論，他們議論的中心正是這位神龍見首不見尾的普羅旺斯怪傑塞尚。

這一天，綿綿細雨聲勢漸大，完全沒有放晴的意思，整個巴黎濕淋淋，一切都變得黯淡無光。雷諾瓦萬般無奈，只

好收拾起畫具，到唐吉的材料行避雨。裡面已經聚集了一些畫家同藝評家，有人帶了酒來，於是大家傳遞著酒瓶，一邊喝著烈酒祛寒，一邊熱鬧滾滾地聊著。

　　一位藝評家隨口談到沙龍展裡，塞尚的參展作品無人問津的慘況：「第一次參展啊，根本沒有人注意啊，天曉得他畫了些什麼……」馬上有人接著說：「聽說，沙龍審查委員弟子門人的作品，明年不再有優待，一律都要接受審查，不能一概通過了；可憐的塞尚，連基約曼這條路都被堵死了……」

　　這個時候，坐在櫃檯後面的唐吉慢條斯理地說話了：「塞尚的情形並沒有你們說的那麼糟，你們可知道，年輕有為的秀拉可是很喜歡塞尚呢，他不止一次來這裡細細揣摩塞尚的構圖，對那些平行線、垂直線、矩形、菱形大為激賞，很有啟發呢。啊，還有那位荷蘭人梵谷對塞尚的作品也是很有興趣，尤其是他不用輪廓線，只用扭轉畫筆方向的手法處理風中樹影，讓梵谷欣喜得很……。只不過，塞尚對這些讚美都沒有什麼興趣，一心一意，專注在作畫上。」唐吉一說完，馬上有人接口：「這話對，塞尚對什麼事情會有興趣？除了畫畫，大概什麼都不會放在心上吧。這個怪人，在巴黎，幾乎

見不到他的人影。他總是躲在普羅旺斯嗎？那個地方的風可

真硬……」

《手持調色板的自畫像》*Self-Portrait with Palette*
帆布油畫／1884–1890
現藏於蘇黎世貝爾勒典藏（Zürich, The E. G. Bührle Collection）

在眾多自畫像中，這幅作品是尺寸最大的。畫家右手大拇指緊扣調色
板，調色板貼身直立，如同武士緊握著堅固的盾牌。畫家手中握著的
一支畫筆斜向刺出，直指畫架上的作品，如同武士手中已然出鞘的劍
鋒。這是塞尚的一紙宣言，他是藝術家，終生為藝術而戰。表情嚴肅
的畫家目光堅定，清楚展現絕不動搖的意志。引人注目的水平線則賦
予畫作巨大的力量與恆久的穩定。

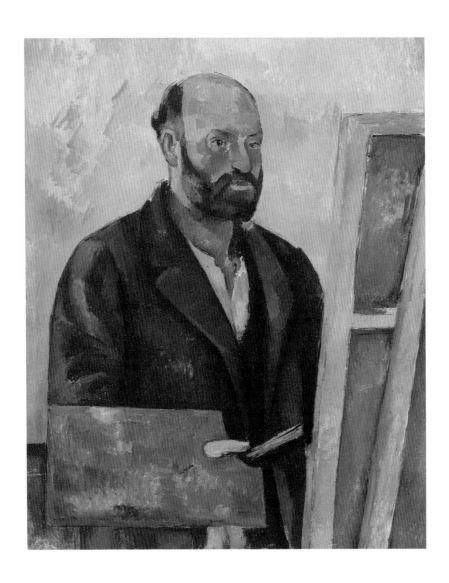

聽到這裡，雷諾瓦忍不住了，他開口說話。大家這才發現雷諾瓦竟然安安靜靜地坐在後面，便紛紛熱情地招呼他。雷諾瓦說：「你們說到普羅旺斯的風硬，我是知道的。年初的時候，我在那裡，可是見識到了。但是，就是那樣的風、那樣的地形地貌錘煉出那樣的普羅旺斯性格啊。的確，創作是塞尚生命中最重要的東西。你們要知道，他對自己的要求有多麼高嗎……，我親眼看到，一幅畫，依我看是很不錯的一幅畫，山岩前的一位浴者。已經修改過二十次了，塞尚仍然不滿意，對山岩的處理不滿意，乾脆丟棄，另起爐灶……。在座各位，有誰能夠這樣子要求自己呢？」人們不再說話，空氣有點尷尬。雷諾瓦繼續：「你們說塞尚性格孤傲，不好相與，可是你們知道嗎，在危急時刻，他可是一條見義勇為的好漢。那樣可怕的暴風雪中，他硬是頂著狂風把我帶回布芳別墅，那時候，我差不多病得快要死了……。一個病弱的、渾身髒兮兮的朋友，塞尚那樣盡心地照顧，衣不解帶啊……。他的母親也不得了，居然在大雪天弄到鱈魚。那一道道鱈魚濃湯，簡直就是上天的禮物，美味至極，而且起死回生……」一席話說得大家啞口無言，唐吉坐在那裡，深深點頭……。

這時候，塞尚在艾克斯，他完全不知好朋友正在講故事給大家聽，他正忙著立遺囑。

他到馬賽去徵求一位公證人的意見，這位誠懇的公證人告訴他，如果他的父親過世，遺產大約會平分給三個孩子，並且大約認為孩子們會承擔起照顧母親的責任。如果塞尚發生不測，按常規，其遺產也是兩個妹妹平分；但是如果塞尚信不過兩個妹妹，便有必要立下遺囑，以確保母親的權益。小保羅只有十歲，遺產留一半給他是對的，但是他必得有監護人……。言下之意便是，以目前的狀況，小保羅的監護人當然是菲凱，塞尚是否樂意將菲凱拖入家庭財務計畫呢……。塞尚了解公證人的顧慮，於是在一個合適的日子裡，同母親一道來到馬賽這家公證事務所，簽署了第一份遺囑，將身後財產留給母親同小保羅，如果他有不測，母親將成為小保羅的監護人。為了安全起見，除了公證人手中的遺囑正本之外，母親手裡有一份副本，另外一份副本則是寄給了好朋友左拉。如此這般，塞尚才勉強地放下了心頭重擔，繼續在創作上勇往直前。此時此刻，沙龍展的失意、社會各界對他的譏誚，不但是充耳不聞，而且是完全地不在意了。

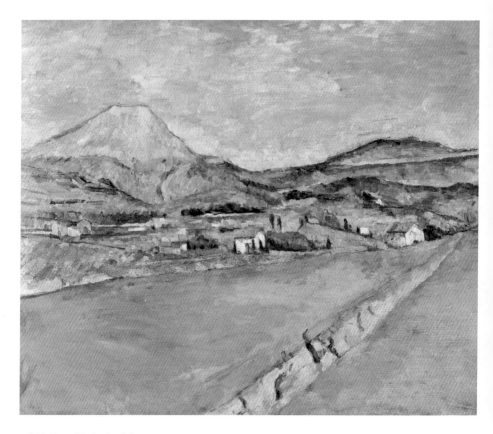

《前往聖維克多山》*Toward Mont Sainte-Victoire*
帆布油畫╱1878–1879
現藏於美國費城邦尼斯典藏

這幅作品被藝術史家頻頻稱道是二十世紀中葉的事情，被認為是塞尚藝術探索的非凡成功之作更是晚近的事情。普羅旺斯家鄉的聖維克多山沐浴在晨光之中，呈玫瑰色，清澈、祥和、喜氣洋洋。觀者能夠強烈感受到畫面所表達出的深度與距離。畫面中景地平線同近景房舍的垂直線表達出秩序與安定。畫面下方大片的草地被一條筆直的土路切割成兩個巨大的三角形。土路上面可以看到葡萄藤留下的殘枝，透露出這塊草地並沒有久遠的歷史。這條路是塞尚同他的少年友伴前往聖維克多山的必經之路，那是多麼美好的記憶，塞尚用畫面將記憶化作永恆。作品不依靠輪廓線而是利用畫筆筆觸方向的改變來描摹山川景物，加強了畫面的自然與和諧。然而，這樣一幅將寫實主義與印象主義巧妙融合的作品卻曾經遭到友人左拉、老師吉伯爾的詆毀。左拉沒有看懂塞尚的心境，吉伯爾更沒有珍惜塞尚堅守的藝術理念。

X. 往昔歲月隨風而逝

一八八三年四月底，馬奈因為罹患壞疽而辭世。五月，塞尚為了送這位他尊敬的畫家最後一程而來到巴黎，懷著不捨的心情參加了馬奈的葬禮。這是一個有一千五百人參加的葬禮，法國以及歐洲藝術界、文學界、新聞界所有支持新藝術的人們幾乎全員到齊。在扶棺者當中走著面容憂戚的左拉、竇加、莫內。

早在六○年代、七○年代，馬奈就力排眾議充分肯定塞尚的靜物作品，對塞尚的才華與奮不顧身的實驗精神大為讚賞。塞尚心存感激，多次跟母親提起，馬奈的鼓勵帶給他的振奮。現在，馬奈走了，世界上少了一位真正懂得自己的藝術家。塞尚默默走在送葬的行列裡，非常的憂傷。

這一年的三月份，畫商呂厄為莫內舉辦了個展，規模宏大。四月份又為雷諾瓦舉辦了大型個展。雷諾瓦知道塞尚對呂厄懷有戒心，但還是鼓動他寄兩幅風景作品到巴黎，在他自己的個展中展出。呂厄的「圈子」裡，印象派大將們無一缺席，唯獨沒有辦法吸引到的人便是塞尚，塞尚為自己的作

品所標的價格頗高，絕對不肯降價求售，因此呂厄拿他沒有辦法。現在，有可能展出塞尚兩幅作品，呂厄不動聲色，心裡卻是欣喜的。展廳布置好了之後，呂厄送走了眾人，關起門來，一個人靜靜地欣賞塞尚的作品。作品傳遞出那樣強烈的感染力讓老謀深算的呂厄深深地被吸引。一如既往，塞尚的畫標價頗高，呂厄在心裡盤算，若是沒有人買，自己或許有機會……。哪裡想到，「識貨」的人不是只有自己，展覽開幕沒有兩天，塞尚的畫作就被外國人買下，完全沒有議價，二話不說就買下了。呂厄明白，自己日後想要得到塞尚作品，是絕對沒有可能占到便宜的……。

塞尚此時已經從巴黎回到普羅旺斯，在勒斯塔克火車站的上方不遠處，租下了一所小屋，小屋位於丘陵之上，屋後有個小庭院，岩石同松樹就從這個小庭院裡向山麓上蔓延，景色美妙無比。塞尚可以在後院裡支起畫架，長時間作畫，省卻了長途跋涉取景會耽誤的許多時間與精力。他對這種狀況非常滿意，壯麗的晨曦、正午熾烈的日照、恬淡的夕陽所賦予的全然不同的光線，給了塞尚無限的可能性來從事前所未有的對色彩、筆觸的各種實驗。心情好極了，便寫信給左

拉報告一切。信末，自然致上自己同母親對左拉一家的親切
問候。

　　很有意思的是，當他寫信給別的友人的時候，比方說，
老友索拉里，他在問候的時候會提到「細心準備食物的妻
子」，以及「頑皮小孩」，像是一位顧家男人溫馨的書寫。但
是，左拉全然了解塞尚「家庭生活」的真正型態，一切的虛
應故事都變得多餘了。換句話說，塞尚對左拉的信任使得對
方了解他的一切，巨細靡遺。再換句話說，這種了解已足夠
用來虛構出一個小說人物。

　　在這些極為充實的日子裡，塞尚同外界的接觸，除了通
幾封信，幾乎完全是零，直到年底，雷諾瓦同莫內到義大利
去途經勒斯塔克，這才有了機會歡歡喜喜與同行相聚，交換
一些信息。兩位老朋友端詳著塞尚正在繪製中的新作，互相
交換著驚訝的眼神，他們心裡明鏡一般，塞尚已經越走越遠
了，距離印象派越來越遠了，他的創作充滿堅實的內在力量，
技法新穎別緻，已經不屬於任何存在於世的畫派，他屬於未
來，一個尚不可知的，充滿內在力量的未來。

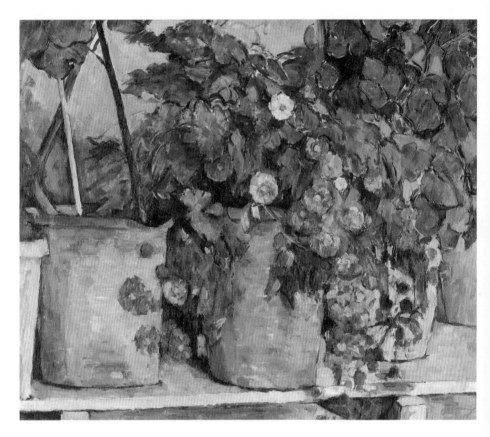

《靜物與牽牛花》 *Still Life with Petunias*
帆布油畫／1885
現藏於蘇黎世貝爾勒典藏

在塞尚最少三十四幅花卉靜物油畫中，這一幅最為塞尚粉絲們稱道。牽牛花本是易於生長的尋常花卉，並不金貴。塞尚活潑、率性的筆法卻賦予這花卉以音樂性，使得整個畫面的旋律頗為輕快、舒展。這幅畫開始於熱德布芳完成於嘉爾但（Gardanne），描繪的是布芳別墅的尋常景緻，花器也是地中海沿岸最尋常的土黃色陶器，為畫面罩上了最為宜人的地中海風情。

一八八四年早春，塞尚送交巴黎沙龍展的作品又一次被拒，藉著這件事，基約曼與左拉通消息。他有意地將塞尚與「小朋友」勒努瓦（Charles-Amable Lenoir, 1860–1926）連在一起：「勒努瓦那個小鬼，玩票而已，結果呢，居然常常在沙龍參展，春風得意。塞尚可是一個人在深山老林埋頭苦幹，結果卻是一連串的失敗，根本進不了沙龍的門，你想想看，他的心裡會不會大起風波，嫉妒和困惑會不會攪得他夜不能寐……」左拉一邊笑著斥他：「少來，別胡言亂語……」一邊在心裡感謝著這個嚼舌根的人為自己提供了一些不錯的聯想……。

對這一切毫無知覺的塞尚在這一年的年底，卻在信中跟左拉大談他最新的美學心得：「藝術就像戶外的景緻一樣，是時時刻刻在變化中的。如果藝術家太過於追求形式，而沒有意識到與自然的融合，這時候就會產生一種狀況，作畫的人只能夠使用不夠和諧的色彩，甚至貧乏的色彩，而不自知。這是很可悲的。要知道，偉大的太陽已經在告訴我們作畫的真諦了！」看著塞尚信中的意氣風發，左拉頗為困惑。

塞尚的意氣風發有著道理，一八八四年五月到七月，在

巴黎有一件大事發生，四百位藝術家將他們的五千件作品交給獨立沙龍（Salon des Independants）展覽。這是繼印象派的革命性聯展之後，嚮往新藝術的藝術家們對專橫的官方沙龍所進行的長期而有效的反制。獨立沙龍的主導者是象徵主義（Symbolism）的代表人物雷東（Odilon Redon, 1840-1916）與年輕的秀拉、希涅克。獨立沙龍沒有審查制度，所有的藝術家都可以在繳納一筆很小的費用之後，參加展出。當年展出四幅作品須交十法郎，後來，這筆費用不斷減少，到了一九〇九年，展出十幅作品只需二法郎。獨立沙龍從一八八四年一直維持到第一次世界大戰爆發的一九一四年。三十年間，對於新寫實主義、印象派、後期印象派、現代主義（Modernism）、新印象主義、點彩派（Pointillism）、納比派（Les Nabis）、象徵主義、野獸派（Les Fauves）、表現主義（Expressionnisme）、立體派、抽象藝術（Abstract art）等等現代藝術流派、美學觀念、藝術技法的萌起、形成、發展、演變都起到了保護與鼓勵的作用。在獨立沙龍的展事中，有一位極其獨特的藝術家的作品多次出現，他就是梵谷。

從一開始，獨立沙龍就對新藝術的開拓者表達出極大的

敬意，認為他們才是當代藝術的旗手，他們是塞尚、高更、羅特列克（Henri de Toulouse-Lautrec, 1864–1901）、畢沙羅。在保守派譏之為烏合之眾的獨立沙龍藝術家眼中，塞尚的獨立實驗精神備受推崇，無須等到他得到全面肯定的九〇年代，早在一八八四年，這種尊敬已然存在。畢沙羅以其寬厚、堅忍團結著多次幾乎分崩離析的印象派，他也是參加了印象派全部聯展的唯一一人。一九〇三年畢沙羅去世之後，莫內繼續走在印象派的道路上，直到一九二六年去世為止，他都以自己的創作豐富著印象派所開創的美學觀念；印象派因莫內畫作而得名，印象派也因莫內長期的堅持而在藝術史上留下了輝煌。離開印象派的繪畫理念，而在繪畫的內在精神世界探求不止的塞尚，則以其大無畏的精神成功地開拓出現代藝術之路，成為孤獨的開拓者，藝術史上的又一座孤峰。

　　然而，這一切都只是後人的評說，十九世紀八〇年代中葉，塞尚的日子艱難無比。

　　一八八五年初，劇烈的神經痛如同一把利斧當頭劈下，塞尚痛得跳將起來；早在一八七七年因為長時間戶外寫生羅患支氣管炎，這時候，竟然同時發作，劇烈的咳嗽使得頭痛

更為恐怖而持久。無計可施，塞尚昏昏然吞服了一些止咳藥，便蹣跚著步子出門去鄰近的咖啡館找熱咖啡喝。

「您還好嗎？」隨著體貼的詢問，滾燙的咖啡注入手中的杯子，塞尚喝了一口，感覺好受一些，這才抬頭看去，一張年輕的臉，簡直是吹彈得破的水蜜桃，清澈的眼睛流露出殷殷的關切……，雷諾瓦！女孩笑了：「好多客人都以為我是雷諾瓦先生的模特兒，其實，我從未見過雷諾瓦先生，只是看過他的畫……」女孩笑著，轉身招呼別的客人。

疼痛悄然退避三舍，塞尚懷著幸福的感覺遠遠看著女孩粉紅色的雙頰、甜美的笑容：「噢，你當然不是雷諾瓦的模特兒，你是他畫中的水蜜桃。啊，親愛的雷諾瓦，原來你畫的水蜜桃竟然是這麼可愛的女人……，我的天吶，我竟然是如此的後知後覺……」塞尚微笑。此時此刻，塞尚已然被愛神邱比特（Cupid）的箭矢射中，完全地迷失了。

之後，塞尚開始同女孩在其他地方約會，見不到面的時候便通信。他必須要避開艾克斯的家人，要避開菲凱同小保羅，還要避開在各地來來去去的藝術家們，只好暫時住在人煙更加稀少的地方；而能夠為他轉送情書的卻只有一個人可

以託付，那就是他的老朋友左拉。請託之外，還有心情故事：「我微不足道，對你沒有半點幫助。如果能比你先走一步的話，我一定為你在天主身邊謀求一個好座位。」塞尚這樣補充寫道，似乎是苦笑著希望左拉接受他的請託。

天啊，如此木訥的塞尚竟然戀愛了，在他四十六歲的年紀，左拉覺得簡直是荒誕不經、匪夷所思。

愛情來得快，去得更快，到了夏天，一切都回歸平靜；頭痛還時常出現，止痛的「藥劑」已經換作戶外的美麗景致。塞尚已經全身心回到創作中去，住在布芳，每天到距離七英里的嘉爾但（Gardanne）作畫，早已把「水蜜桃」留在了不再回顧的所在。此時，左拉正在創作他的小說《傑作》，水蜜桃事件為他提供了非常愉悅的寫作時段，他常常寫著寫著忍不住大笑起來，引得妻子側目。

一八八六年二月四日，一個陰冷的午後，畢沙羅同塞尚一道去看望一位因為決鬥而受重傷的詩人朋友。一進門就發現，室內聚集了許多年輕的詩人、小說家、藝評家、畫家、雕塑家。大家正在緊張、熱烈地低聲交談，看到畢沙羅同塞尚進門，大家都熱情地、友好地招呼他們。畢沙羅同塞尚先

在塞尚所繪製的三幅嘉爾但風景畫中，這一幅最常被藝術愛好者談到。豔陽之下，層次繁複的嘉爾但展現出南法小城獨特的景觀。畫面結構嚴謹，沉穩表達畫家堅定的意志、嚴格的自律。雖然畫面燦然明麗，藝術家已經遠離印象派停留在光影表面的理念與技法，其色彩與筆觸使得整幅作品展示出巨大的感染力。

《嘉爾但》*Gardanne*
帆布油畫（80×64.1 cm）／1885–1886
現藏於紐約大都會博物館

到病室探望受傷極重的朋友，然後在客廳坐下，參加到其他來客中，聽聽他們的議論。眾口一詞，對左拉的新作《傑作》十分不滿，認為是作者失德的壞作品。從一八八五年十二月二十三日起，這部作品在雜誌上連載，到了二月初已經連載了絕大部分。雖然，這部作品仍然是盧貢‧馬卡爾家族系列小說中的一本，但是書中重要的出場人物，個性強烈，強烈到讀者一目了然，能夠「看到」左拉身邊的文學家、藝術家，不只是他們的身影，而且是他們的生活型態，甚至他們的私人事務。

在這本書裡，畫家克勞德‧蘭堤埃成為主角。這個人物也是馬卡爾家族的一員，曾經在左拉其他的作品中出現過，塞尚讀那本書的時候，感覺到有自己的影子在裡面，但是那本書無傷大雅、平和、中庸，塞尚只是針對一些細節提出過自己的看法，對於那本書並沒有特別的意見。但是，《傑作》卻不同了，畫家蘭堤埃幾乎就是馬奈同塞尚的合成，馬奈屍骨未寒，左拉竟然如此不仁不義……。數日前在雜誌上看到連載片段的時候，塞尚相當訝異，但是畢竟沒有看到全書，很難有所表示。這一天，聽到年輕人的議論，這才大略地了

解，事情遠比他的預估嚴重得多。在左拉的虛構之下，巴黎文藝圈中幾乎人人道德敗壞、生活糜爛、荒唐至極。失敗的畫家蘭堤埃先天便有惡質遺傳，成年之後情場失意、事業一敗塗地、窮途末路，無法善終……。議論中，年輕的藝術家們義憤填膺地批判左拉，同時推崇逝去不久的福樓拜。畢沙羅是一個嚴謹的人，在沒有看到整本書以前，不願意表示任何意見。塞尚更是一言不發，只是從年輕人的眼神裡感受到深切的同情。基約曼的名字不時會聽到，似乎這個人為左拉提供了大量的素材……。左拉、基約曼都是塞尚信託的人，尤其是左拉，他知道「所有的事情」。痛苦而困惑的一八八五年，是塞尚自己把「素材」提供給了他三十年的好友左拉。此時此刻，面對群情激昂的年輕人，塞尚只覺得口乾舌燥，已然無話可說。

二月五日，畢沙羅從巴黎寫信給住在倫敦的版畫家兒子，傾訴他心中的鬱悶。

塞尚沒有人可以傾吐這樣的心事，他回到嘉爾但，數月前，他已經在這裡安頓了下來。塞尚揮動畫筆，繼續作畫。偶爾，眼前會晃動著年輕人同情的眼神，然而，他不需要同

情。在他心底，還有一線希望，左拉小說的結尾處很可能有新的轉折。他要耐心地等一下……。

三月二十七日，連載結束。如此有聲有色的書寫自然是社會大眾爭相閱讀的對象，於是迅速出書。左拉送給塞尚的那本書，在四月四日抵達嘉爾但。畫家蘭堤埃沒有辦法完成他的「傑作」，以自殺告終，離開人生舞臺。沒有任何善意的轉折出現。是的，普羅旺斯嚴酷的冬季確實會使人發狂，偶爾，會聽到有人耐不住寂寞而自求解脫的消息。但是，塞尚不是那種人，馬奈也不是那種人，他們都有堅定的意志，他們都會奮戰到底，絕不向命運繳械投降。

塞尚思忖，左拉，你白白得到我三十年的友誼，竟然是完全的不了解我……。

塞尚鋪開信紙，從嘉爾但寫信給左拉：

我剛收到你寄給我的《傑作》。感謝「盧貢・馬卡爾叢書」作者的回憶。允許我為此向他致意。想來他安好，往昔歲月已然隨風而逝。

這是塞尚給左拉的最後一封信，之後，兩人之間再無書信往還；之後，兩人再也沒有見面。三十年的友誼就此澈底

終結。

　　是的，終結乃是必然。那樣襟懷坦白的誠信換來的是漫不經心的背叛。由這背叛，塞尚反省自己，對於自己最需要誠懇對待的人，有無輕忽。他取出一直留在身邊的一本舊的素描簿子，打開其中的一頁，仔細端詳著小保羅數年之前的塗鴉，像是被狂風吹得飄起來的房屋，讓他的心揪得緊緊的……。孩子應該住在一棟結實的、會讓孩子感覺安全的房子裡……。一夜輾轉的結果，塞尚決定儘快結婚，以便從法理上保障兒子的權益。

　　一八八六年四月二十八日，塞尚同菲凱在艾克斯正式結婚，第二天在教堂舉辦結婚儀式，沒有婚約，只有婚姻註冊手續。塞尚的父母參加了婚禮，大妹妹瑪芮同小妹夫柯尼爾是證婚人。柯尼爾懷著無比愉快的心情參加婚禮、擔任證婚人，他的心裡有著無數的計畫，只要菲凱同小保羅住進布芳別墅，那個地方將永無寧日。因為在布芳，除了塞尚母子，除了瑪芮，沒有任何人對菲凱母子心懷善意。「塞尚，你等著瞧吧，好戲就要開鑼了。」柯尼爾在心裡打著將布芳占為己有的如意算盤：「在不久就會來到的混亂中，鹿死誰手，還很

難說呢。」

做夢也沒有想到，婚禮之上，菲凱採取一貫的淡定態度，毫無歡欣鼓舞的意思。小保羅已經是十四歲的少年，沉著穩健，見了從未謀面的長輩，不卑不亢，矜持而有禮，無可挑剔。更加令人驚異的是，婚禮之後，塞尚一家三口不知去向。

晚間，返回布芳的只有塞尚一人，他已經將菲凱母子妥善地安頓在嘉爾但，使得柯尼爾的計畫全盤落空。塞尚同母親在起居室喝茶，再次聽到馬車離開的聲音，塞尚同母親相視而笑，很是欣慰。

六月份，好朋友蒙蒂切利去世，在塞尚有限的友人當中，又少了一位，讓塞尚非常的傷感。

十月份，銀行家在布芳別墅安然辭世，安葬在四月份舉行婚禮的同一座教堂的墓地裡。布芳別墅掛起了黑紗。

此時，柯尼爾感覺到從塞尚手中奪取布芳的機會更加渺茫，於是千方百計籌措到三萬八千法郎，在十二月三日，以妻子蘿絲的名義，在艾克斯附近蒙特布里昂（Montbriand）買下土地。

一八八六年十二月十七日，銀行家的遺囑正式被宣讀。

因為塞尚「沒有一技之長」而得到最多的照顧。父親留給他的遺產包括：市值一百七十四法郎的家具、市值八萬五千二百二十二元五角法郎的巴黎－里昂－地中海鐵路公司股份二百二十股、市值六千六百三十法郎的艾克斯市維爾但運河公債十三張，以及市值六萬二千五百法郎的熱德布芳別墅。

塞尚成為布芳別墅的主人，從此之後，年收入可達兩萬五千法郎，再不必為經濟侷促發愁。他為了安寧，仍然沒有將菲凱母子安頓在布芳，而是遂了菲凱的心願，把他們妥善地安頓在巴黎。

《穿紅背心的男孩》*The Boy in the Red Vest*
帆布油畫／1888–1890
現藏於紐約現代美術館

在這三年裡，請來自義大利的專業模特兒迪·萊薩（Di Rosa）採取極不舒服的姿勢所進行的繪畫實驗中，這幅油畫作品是第一幅，在接下來的三幅油畫以及一幅水彩作品中，男孩的面目逐漸朦朧，其內心活動逐漸浮出畫面。迪·萊薩本人對這些作品都非常欣賞，很開心能夠為塞尚工作，畫家與模特兒的友誼也成為畫壇佳話。在這幅作品中，塞尚接受希臘藝術家埃爾·格雷考（El Greco, 1541–1614）的啟示大膽繪出男孩「超長」的手臂，專注的神情。男孩整個形體被置放於面積巨大、深沉、濃烈、黑白分明的背景之上，男孩的側面有如浮雕主導著畫面，觀者幾乎可以感受到男孩的體溫。

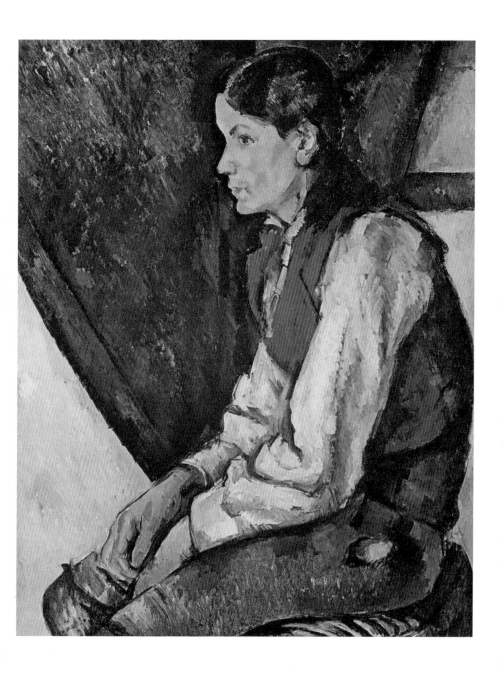

塞尚母親成為布芳一切事務的決策人。她做的第一件事便是告誡家中所有的人，不准私拆任何不屬於他們的信件包裹。從此，塞尚的書桌上再也沒有已經拆封的信件。他出門期間，母親都會妥善保管他的郵件，按照塞尚的意願，或轉寄、或留存。

　　巨大的精神損失同巨大的補償都不在塞尚的預計之中。劇烈動盪的這一年終於在平靜之中結束了。黑紗同白雪傳遞出莊嚴、肅穆與富足，白色同黑色再次成為主導。

XI. 心情肖像

十九世紀八〇年代末、九〇年代初，由於兩位收藏家阿爾芒・多里亞伯爵同蕭克先生的努力，塞尚早期作品《懸樓》得以在巴黎同布魯塞爾（Brusseles）先後展出。布魯塞爾的展事比較特別，有一個前衛藝術家組成的「二十人會」（L'Association des Vingt）邀請塞尚參展，塞尚正忙著作畫，覺得手上的作品「尚未真正令自己滿意」，因此就婉拒了。比利時（Belgium）藝術家們並不氣餒，再次發出更加誠懇的邀請，這一回，塞尚欣然接受與「優秀的同道歡喜參展」的機會，於是《懸樓》同另外兩件新作來到了比利時。同時，雷諾瓦、席斯里、希涅克、羅特列克、梵谷、雷東也都提出了作品。

作品出國展覽，塞尚卻留在巴黎和艾克斯繼續工作。在這段時間裡，他以「丑角」為題材作畫，成就了四幅油畫、一幅水彩。此時，塞尚的兒子小保羅正好是在十六歲到十八歲之間，英挺帥氣，於是這幾幅作品都由小保羅擔任模特兒。

在義大利同法國的通俗劇裡，常常出現一個身穿紅衣的

丑角，聰明、機靈、詼諧無比、極富女人緣。同時，還有另外一位白衣丑角，圓滾滾、胖嘟嘟、有點笨拙、有點木訥、十分的害羞、見了女人又愛又怕。兩位丑角出場，總是惹得觀眾大笑不止，十分討喜。這就讓塞尚感覺非常有興味，因為他深知，戲劇在進行的過程中，常常會將許多真正戲劇化的情節忽略掉，而繪畫，卻能夠將那最戲劇化的一瞬間永遠地保留下來。同時，有關球體、圓柱體、圓錐體，菱形、矩形的繪畫實驗也不必隱藏，而能夠在構圖中大膽表現，這些實驗都讓塞尚心嚮往之。

工作是快樂的，完成卻是緩慢而艱鉅的，艱鉅到何種程度、緩慢到何種程度都到了匪夷所思的地步。就拿肖像畫來說，塞尚一生畫了近三十幅菲凱的肖像，為什麼呢？說穿了，簡直難以置信，因為菲凱能夠像石頭一樣一動不動地坐在那兒無數個鐘點，因之，對於塞尚來說，菲凱是最稱職的模特兒。塞尚的時代已經有照相機，照片上的菲凱五官端正，相當富泰。塞尚所畫的菲凱肖像同照片完全不像，或者可以說，我們看了許多菲凱的肖像，但是對於這位婦人我們還是毫無印象，完全說不出她到底長什麼樣子。怎麼會這樣？把答案

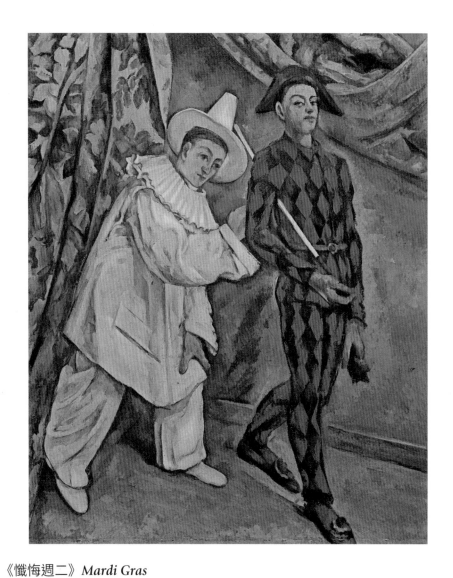

《懺悔週二》*Mardi Gras*
帆布油畫／1888
現藏於俄羅斯莫斯科普希金美術館 (Moscow Russia, Pushkin Museum)

在塞尚巨大數量的油畫作品中,繪製「丑角」是極為罕見的特例,只有四幅。球體、圓錐體、菱形不再隱藏,而是直接地端上畫面,成為主角。這幅作品描繪兩位年輕人身穿丑角衣飾在狂歡節最後一天的狀態,紅衣男子玩興正濃,意猶未盡。白衣男子滿臉莊重,已然準備進入四旬齋 (Lent)。小保羅同他的朋友盡責地充當了這幅畫作的模特兒。

說出來實在是又簡單、又「荒謬」。面前坐著菲凱，塞尚兒子的母親，塞尚將她安置於一個特別的背景中，某種壁紙、某種帷幕、某張椅子，然後長時間地觀察她，觀察其背景，逐漸的，跟隨著自己不同的心情而來的是幻覺。依靠幻覺，而非素描，塞尚準確、靈動地運用色彩，六種紅色、五種黃色、三種藍色、三種綠色，以及黑色，運用或長或短、或疾或徐的筆觸，來完成這幅作品。背景比模特兒重要得多，背景才是心情與思緒的延伸。看過塞尚作畫的雷諾瓦這樣說：「當某種色彩不是最為理想的時候，塞尚是不會將這種色彩放到畫布上去的。」二十一世紀的我們會口乾舌燥地說，這不是已經非常抽象了嗎？確實如此，塞尚是最早使用抽象手法的畫家。

他自己的肖像數量也不少。在照片上，塞尚有著高高的前額，英挺的鼻子，冷靜深邃的眼神、衣著講究，很像一位文質彬彬的學者。但是，我們看他的自畫像，往往是老邁的、疑惑的、緊張的、慌亂的、不修邊幅的，偶爾是堅決的、大無畏的、甚至視死如歸的……。但是，都同照片上的他大為不同。原因也非常簡單，那都不是塞尚這個人的肖像，而是

塞尚心情的肖像。畫面上表達出的是此時此刻塞尚的心頭所想。

因此，塞尚作畫，長時間的觀察，全面的理解，真實的體現，成為不可更動的三部曲。所以啊，成為他的模特兒，絕非易事。

唐吉之後，一位畫商取而代之，這位先生便是安伯斯・弗拉（Ambroise Vollard, 1866–1939）。弗拉本來對繪畫一竅不通，只是喜歡印象派而已，沒有想到，雷諾瓦、莫內、畢沙羅的薰陶竟然讓他從外行變成了內行。他在巴黎開了畫廊兼材料行，繼承、發展了唐吉開創的局面。他尤其善待塞尚，滿足塞尚一切的需求。因此，當他請塞尚為他畫一幅肖像的時候，塞尚沒有辦法拒絕。朋友們可是都知道，九〇年代的塞尚早已不是七〇年代的塞尚，作他的模特兒，得是「超人」才能勝任。於是，當這幅肖像終於在一八九九年完成的時候，早已名聲在外了。在漫長的繪製過程裡，弗拉被畫家要求改變坐姿一百一十五次，每次時間不定，最長的超過三個半小時。有一次，弗拉累得睡著了，從椅子上倒了下來，塞尚驚呼：「完蛋了，你把畫面破壞了！」模特兒重新坐好就

行了，他怎麼可能破壞畫面呢？但是，朋友們都知道，弗拉倒下去的時候，打斷了塞尚的思路，思路中斷不是坐姿恢復就可以繼續的。思路中斷、心情不再，整個工程必得從頭來過……。弗拉這才知道請塞尚畫像是多麼艱難的任務。好在，弗拉也是一個不屈不撓的人，這幅作品得以最終完成。

當時，繪畫界流傳著許多關於塞尚的故事。比方說，模特兒受不了長時間擺出怪異姿勢的時候，忍不住動了一下，塞尚大為不滿，模特兒無奈：「怎麼可能完全不動呢？」塞尚會反問這位模特兒：「蘋果會動嗎？」換句話說，模特兒在繪畫過程中同一粒蘋果沒有區別，都是引發聯想的「物件」。蘋果一動不動，非常的「盡職」，模特兒應該也是這個樣子才對。

如此的「不講理」，到了九〇年代中期對於塞尚來說已經毫無損傷，他已經進入輝煌的收穫期，在同道眼中，他已然大獲成功，在年輕後輩眼中，他是大師。馬諦斯（Henri Matisse, 1869-1954）就從塞尚所繪製的肖像畫中找到了核心：以人物為題材，人物的長相、衣著都在其次，重點只有一個，那便是畫出藝術家自己的意念。

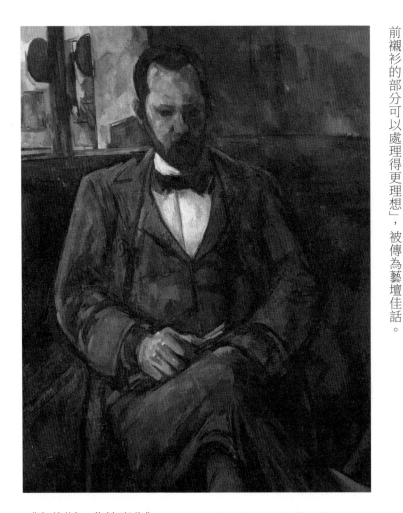

塞尚同畫商弗拉相知相惜，有著深厚的友情。塞尚在這幅肖像的繪製過程中進行了無數次實驗。雖然弗拉的睿智、誠懇、淵博被表現得淋漓盡致，塞尚對這幅作品仍然不是很滿意，覺得「胸前襯衫的部分可以處理得更理想」，被傳為藝壇佳話。

《安伯斯‧弗拉肖像》*Portrait of Ambroise Vollard*
帆布油畫（101×81 cm）／1899
現藏於巴黎小皇宮美術館（Paris, Musée du Petit Palais）

畫賣得好、社會輿論大大轉向，對塞尚來講，也毫無影響。他還是緊張得不得了，覺得很快就要告別世界，時間完全地不夠用。他也還是老樣子，非常不願意接觸不認識的人，雷諾瓦、畢沙羅都知道他的脾氣，不來勉強他。莫內卻很想讓更多的人認識塞尚，結果是一連串的失敗。塞尚更加不常到巴黎來，躲在普羅旺斯，躲在熱德布芳，展開新的研究，這一回，他創作了更加驚人的數幅《玩牌者》。

　　就在「丑角」同「玩牌者」這兩個系列之間，塞尚有一段旅行的時間，在他的一生中，唯一的一次出國經驗，他來到了法國東部近鄰瑞士。菲凱同小保羅先到十多天。塞尚施施然抵達的時候赫然發現，菲凱將這趟旅行安排得排場極大，派頭十足，活像貴族出巡。甚至，還有菲凱娘家人隨行，當然都是塞尚買單。塞尚這才了解到，菲凱多年來勤儉持家是出於不得已，一旦有了幾兩銀子，菲凱出手豪闊，似乎是在補償自己多年來的節衣縮食。塞尚非常不高興，經濟不再拮据，仍然需要細水長流，不好這樣子一擲千金的。他提早回到法國，為了讓局面不致於失控，他嚴格節制了菲凱的用度，無錢可花，旅行不再好玩，菲凱同她的親屬以及小保羅也就

回到了巴黎。

　　保羅・艾力克斯（Paul Alexis, 1847–1901）出生於艾克斯—普羅旺斯，是左拉同塞尚共同的朋友，因為曾經與人決鬥並且受傷，塞尚總是親切地稱他「勇敢的艾力克斯」。但是，艾力克斯是小說家、戲劇家，住在巴黎，自然同左拉走得更近。塞尚同左拉絕交之後，在同友人交談、通信之時絕口不提左拉。左拉卻不同，他同友人交往的時候，還會提到塞尚，因此，一八九一年，艾力克斯寫長信給左拉，詳細談到塞尚極不愉快的瑞士之行。尤其是當菲凱一行返回法國之時，塞尚到巴黎車站相迎，沒有想到，在車站月臺上竟然堆放著價值四百法郎的時髦家具，而且，那只是菲凱行李的一部分。塞尚毫不猶豫，馬上返回艾克斯。

　　自此，他將菲凱同小保羅的全年用度分成十二份，每月支付，如此，便根本斷絕了菲凱權充貴婦的任何可能性。塞尚沒有認真探究的是，在菲凱的心裡充填著大量的對於夫家，尤其是塞尚妹妹們的怨懟，在她給蕭克夫人的信中，將瑞士稱為天堂，首先是遠離了夫家，其次才是生活的「煥然一新」。日後，藝術史家們研讀這些信件，發現菲凱的信件直

白、粗糙，同塞尚文采絢麗、進退有據的信件不可同日而語，
黯然感覺到「家庭」於塞尚而言，實在是無法承受之重，也
對他長年「躲藏」在普羅旺斯有了更深的理解。

艾力克斯同左拉聊到塞尚之種種，他們知道的都只是表
象。瑞士之行所產生出的一個重要結果便是塞尚除了勤奮工
作之外找到了另外一個巨大的精神慰藉，他成為虔誠的天主
教徒，教堂的鐘聲帶給了他寧靜與平和，在如此不能如意的
人生裡。

在熱德布芳別墅的建築群裡有一間餐室，在這所莊園工
作的農人、園丁、工匠們都在這裡吃午飯，工作之餘也在這
裡抽菸、聊天、休息。塞尚來到這裡，坐了下來，同大家閒
話家常。這裡的每一個人他都認識，從小到大，他熟悉在布
芳工作的人們，熟悉他們的音容笑貌、行動舉止。而他們也
都熟悉他，喜歡他、善待他。塞尚不需要他們像一般模特兒
一樣擺出姿勢，他只是坐在一邊看他們玩牌，而且付錢給他
們，請他們「在牌桌旁邊多坐一會兒」。大家很開心地接受了
這個建議。

以牌戲作為素材，數個世紀以前，就是古典大師們的拿

手之作。牌戲有輸有贏、有經營、有陷阱、有冒險、有投機、有歡喜、有懊惱。小小牌局便是人生的縮影。塞尚觀察良久，不但讀懂了玩牌者的喜怒哀樂，更揣摩到將這喜怒哀樂移到畫布上去的更為現代的表現手法。在這一組《玩牌者》系列裡，有兩人對坐的，有三人圍坐桌邊，另有一人站著、叼著菸斗觀戰的，甚至，最大的一幅竟然還出現了一個女孩子，站在父親身邊偷眼瞧著父親手裡的牌。這個女孩子來到這裡是來問父親何時回家吃晚飯的，父親回答說，再過一會兒就回家了，父親還補充說：「告訴你母親，我在這裡可不是玩喔，是工作呢，拿薪水的。」大家都笑了，小女孩開心地蹦蹦跳跳地回家去了。短短瞬間的印象，已足以將這可愛的女孩子搬上畫布。

當這一組作品完成的時候，毫無虛榮心的農人、園丁、工匠們都很高興，覺得自己上了塞尚先生的畫，是很榮耀的事情。他們的家人也都很高興，紛紛告訴親友鄰居，塞尚先生作畫，還付錢給被畫的人呢。

塞尚在自己的畫室創作這一組作品的時候，「模特兒」們並不在面前，他完全將觀察所得的印象留在了畫布上。也就

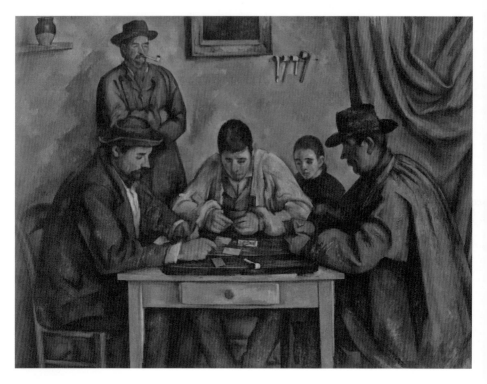

《玩牌者》*The Card Players*
帆布油畫／1890–1892
現藏於費城邦尼斯典藏

這幅作品是《玩牌者》系列作品中尺寸最大的一幅，也是多年來最為藝術史家稱道的塞尚傑作之一。在這幅作品裡，三位玩牌者同一位觀戰者的距離被表現得非常逼真，但是觀戰者紅圍巾、藍上衣的醒目色彩又使得這位觀戰者成為畫面中一個引人矚目的部分，觀戰者嘴上的菸斗同餐室牆壁上懸掛的菸斗相呼應，因此，距離並沒有淡化其重要性。小女孩入畫更是神來之筆，凸顯了畫面溫馨的氛圍，以及畫家塞尚愉悅的心情。

是說，牌局的樣子與作品之間並沒有直接的關聯。無數次的牌局也都不是作品所表現的樣子，但是，那氛圍、藝術家觀察牌局所產生的意念卻在作品中得到了最為精彩的表現。

當畢卡索在幾十年以後看到這一組作品的時候，他馬上就認出了組成人體的圓柱體，看到了塞尚賦予畫面的立體感以及溫暖氛圍的無所不在……。

然而，美麗的熱德布芳別墅表面上溫暖和諧，隱隱然卻包藏著禍因，柯尼爾似乎還是沒有放棄他的野心。於是塞尚母子便始終抱持著戒心，小心提防著。先是瑪芮使用父親留給她的遺產，以一萬七千法郎的價錢在艾克斯市區買了一所房子，搬了出去。然後，已經年老，身體狀況大不如前的塞尚母親也搬了出去，她在艾克斯有一棟房子，還有六英畝土地。因為這位婦人一向善待布芳的農人，也善待家中的管家、廚娘、傭人。所以雖然身邊並無親人，塞尚母親卻得到了大家很好的照顧。布芳的主人塞尚不但常常雲遊四方，到處作畫，他也常常去看望母親。布芳別墅的管家則很盡職地照顧著這裡，柯尼爾便始終沒有覓得任何的機會。

一八九七年十月，塞尚母親安詳地在她自己的家中去世。

塞尚了解，在他艱難的藝術之路上，母親一直是他最為堅定的支持者。一八九五年，弗拉為他舉辦了生平第一次個展，塞尚的母親等到了兒子的藝術事業終於露出了曙光的那一刻，因此走得安然。塞尚也了解，死亡並不能割斷母子之情，因此，母親走後的那個下午，他繼續作畫……。

母親平靜離去，塞尚再無後顧之憂，他在艾克斯市卜拉貢街二十三號（23 rue Boulegon）這棟公寓建築裡買下了二樓，請了管家布蕾蒙夫人（Madame Brimond）料理一切。然後，擴建了畫室。在建築物的一側，他開了一個高窗，窗外是一個裝置了鑄鐵欄杆的狹窄的露臺，正好夠放一個畫架。如此，哪怕年老體衰，塞尚仍然可以在「戶外」寫生。經過一個多世紀的風雨，這棟建築維修一新，大門上方仍然有一個美麗的狹窄的露臺，供塞尚的粉絲們在這裡遙想當年藝術家在露臺上作畫的情境。

一切就緒，塞尚將自己的一應用具搬進卜拉貢街新居，出售布芳別墅；在所得的七萬五千法郎裡，他自己留下三分之一，將其餘五萬法郎平分給兩個妹妹。至此，柯尼爾澈底絕望，他期待的布芳別墅之爭完全沒有出現。多年來，塞尚

母子一次又一次智慧地避免了家族爭產的風波。到了世紀末，終於讓一切歸於平靜。

在卜拉貢街的新居裡，有一間小屋，塞尚在這裡紀念他的母親，桌上鋪著母親手繡的桌布，置放著母親的針線籃，裡面還有母親未完成的蕾絲編織。母親一直閱讀的《舊約聖經》置放在閱讀架上。牆壁上懸掛著母親的照片、母親喜歡的塞尚的靜物畫，房間裡漂浮著母親一生熱愛的紫羅蘭（Hoary Stock）的香氛。塞尚珍視這間小屋，常常走進來，坐在母親生前常坐的扶手椅上，讓思緒飛回同母親促膝談心的美好時光……。

沒有想到，一日，塞尚從東方咖啡館走回家的路上，看到自家後院有煙霧飄起，他知道，園丁常常在一只鐵桶內焚燒落葉，製作草木灰肥料。那煙霧通常是清淡的，飄飄渺渺，帶著樹葉的清香。這一天的煙霧卻是濃烈的、黑灰色的。對顏色極為敏感的塞尚大為吃驚，急忙衝回家去。一進大門就聽到了菲凱的尖叫聲，聽到了園丁滅火的潑水聲，也聽到了管家布蕾蒙夫人壓抑著的怒喝聲。

原來，菲凱從巴黎來到艾克斯，發現了塞尚紀念母親的

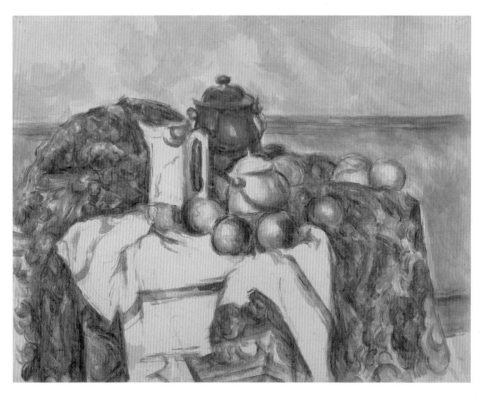

《靜物》 *Still Life*
水彩於覆蓋了石磨的畫紙上（Watercolor over graphite）／1900–1906
現藏於洛杉磯蓋蒂博物館

使用黑灰色、抗酸鹼腐蝕、不易燃、不透明的石墨覆蓋的畫紙，塞尚以極其複雜的
技法完成了這一幅水彩畫，他的水彩作品中最大的一幅。從世紀交替的一九〇〇年
開始，一直到他去世的一九〇六年擱筆，藝術家沒有讓這幅作品離開他的視線。在
厚重、色彩繁複的背景中央，雪白的有著紅色條狀裝飾的桌巾占據了中心的位置。
白色茶壺與水盂堅實沉穩而立體地強調了那純淨的白色，與身後那只深藍色的器皿
成為鮮明的對比。白色桌巾上的蘋果色澤鮮豔、香氣撲鼻。塞尚用這幅畫深刻緬懷
母親對自己自始至終、義無反顧的全力支持與愛護。

小屋，竟然大為嫉妒，從桌上捲起桌布，直接地從窗口投入後院裡正在燒樹葉的鐵桶裡……，園丁發現，趕快搶救。此時，菲凱正要衝進小屋再去捲裹塞尚母親其他的遺物。布蕾蒙夫人擋在門前制止披頭散髮的菲凱：「你不可以移動塞尚夫人的遺物！」菲凱大叫：「我就是……」話未說完，她已經看到了走上樓來臉色凝重的塞尚，知道今天的事情無法善了，於是衝下樓去，直接回巴黎了。布蕾蒙夫人檢點小屋內的物品，安慰塞尚：「損失不是太大，我需要時間恢復原狀，您出去休息一兩天……」塞尚帶著畫具、幾件替換衣服住進艾克斯北部丘陵上一家旅館，這家旅館的位置在婁甫大道（Chemin des Lauves）上。傷心不已的塞尚推開旅館窗戶，聖維克多山竟然近在眼前！低頭下望，親愛的艾克斯盡收眼底！

噢，上天垂憐！塞尚舉起了畫筆……。

很快，布蕾蒙夫人恢復了紀念小屋的面貌，屋門上加了鎖。當她將一把鑰匙交給塞尚的時候，塞尚感謝布蕾蒙夫人把塞尚母親早年送給她的禮物——一條母親親手繡製的白色桌巾放進了小屋，鋪在了桌上，以維護其完整。同時也把他

的新發現告訴布蕾蒙夫人，他愛上了婁甫高地的景致，準備在那裡買地建築畫室。

這個計畫迅速付諸實施，一九○一年，塞尚買下土地，他的最後一個畫室在第二年落成。他在這裡完成了數十幅《聖維克多山》，完成了《浴者》系列等許多重要作品。經過兩次世界大戰的蹂躪，塞尚婁甫高地畫室得以修復，從一九五四年起迎接著世界各地無數塞尚粉絲的到來。

XII. 金色黃昏

　　納比，其希伯來文的意思是「先知」，因此，一票納比派藝術家也被人們稱呼為先知派。十九世紀末出現的先知派藝術家們將印象派的美學觀念同高更的「綜合主義」結合起來，成為他們的理念。在前期現代藝術的領域裡，先知派是一個著名的流派。

　　先知派藝術家裡的這一位莫里斯・丹尼，他剛剛接觸繪畫藝術的時候，就在巴黎唐吉的店裡看到了塞尚的作品，被強烈震撼，然後懷著滿心的驚喜不斷地揣摩。塞尚很少在巴黎，因此無緣見面。到了世紀交替的時分，三十歲的丹尼在塞尚的許多追隨者當中竟然成為特別有悟性的一位。

　　年輕的藝術家們都希望塞尚對他們有所指點，但是他們聽不懂塞尚的話，覺得他前言不搭後語，很難抓住重點。但丹尼卻發現，塞尚是一位思想者，而不是演說家。前一句話與後一句話之間，其思考過程已經走過了長長的路，很可能這前後不同的幾句話講的是某件事情的不同角度。比方說，人們請教塞尚對印象派的觀感，他先說：「印象派缺乏邏

輯。」之後又說：「印象派的真正代表人物是畢沙羅。」最後又說：「雷諾瓦與莫內的創新最為重要。」大家都知道畢沙羅參加了印象派全部八次聯展，是印象派的精神領袖，而且這位藝術家謙和、寬厚，怎麼可能同「缺乏邏輯」聯繫起來；如果畢沙羅這樣重要，怎麼又要特別指出雷諾瓦同莫內的貢獻？丹尼便解釋給大家聽：「缺乏邏輯」是塞尚對印象派總的觀感，但絕不妨礙塞尚肯定印象派的成就，而在這個輝煌的成就裡面，畢沙羅居功厥偉，他的溫和、寬厚、堅持維護了整個印象主義運動；而雷諾瓦同莫內在藝術觀念、技法上的貢獻，卻是整個印象派藝術家中最為傑出的……。如此這般，年輕的藝術家們才明白，難怪塞尚的作品總是讓觀者感覺到速度，他畫得很慢，但是他的思考速度極快，且前後呼應……。因為這樣的感悟，丹尼在朋友們當中幾乎成為塞尚作品的解讀者。他也不負眾望，在一九○○年畫出了油畫作品《向塞尚致敬》，在畫面裡有一幅「畫中畫」，便是塞尚的傑作《靜物與果盤》。畫面上圍繞著塞尚的年輕藝術家們，日後在藝術史上都有著不凡的成就。這幅作品在一九○一年的巴黎沙龍展中備受矚目。

塞尚對於這樣的恭維採取一貫的低調，他很客氣地寫信給丹尼，表達了他「深厚的謝意」，他也表示希望丹尼將他的謝意轉達給畫中的其他藝術家。這就給了丹尼很好的機會，具體地向塞尚請益。

　　「終於，我找到了歸屬，一個真正純淨、有深度的世界，那個我用一輩子的時間去追尋，並且真得尋獲的色彩世界。色彩讓我感受痛苦，也讓我精準而銳利地覺醒。最終，我可以說，我已經具備充分的能力，沐浴其中，並且接受了洗禮。終於，我自己同我的畫融為一體，我已經活在彩虹般的色彩宇宙之中。因此，我站在畫架前，面對我要描述的主題之時，我能夠走進朦朧的夢境。太陽是我的友人，照射著我、溫暖著我。我的笨拙因為太陽的存在而昇華為成果，我同太陽共同創造的成果，天宇般色彩的幻境落實到了畫布上。」

　　塞尚的這一番話距離透納的臨終遺言「太陽是神」只有半個世紀。他們視藝術創作為神聖事業的態度卻是完全一致的，丹尼被震撼，深深感受到自己何其幸運，能夠得到塞尚的信賴。

　　塞尚自己對於遲來的榮耀卻是毫無興趣，對於政治與社

會上的大新聞也沒有興趣。由於猶太裔軍人德雷弗斯（Dreyfus）事件，社會活動家左拉忙得不得了，寫信給法國總統，公開發表〈我控訴〉的專文，引發社會轟動。不得已，在一八九八年流亡英國，直到這位軍人出獄，左拉才在一八九九年回到法國。不只是因為兩人已無來往，塞尚被疾病所苦，被母親離世的悲傷所苦，更重要的是，他必須全力以赴將腦中的構想在畫布上實施，《浴者》系列已經開筆了。因之，當過去的老朋友成為新聞焦點的時候，塞尚置若罔聞。

　　一九〇二年九月底，塞尚從婁甫高地新畫室走路回到卜拉貢街，在路上遇到等候在路邊的園丁瓦列爾（Vallier），瓦列爾悄聲告訴塞尚，左拉出事了，被濃煙燻死了。塞尚謝了瓦列爾，慢慢走回家中。布蕾蒙夫人待塞尚吃了晚飯，才把這一天的報紙遞給他，報紙大標題〈巴黎寓所壁爐煙道堵塞，自然主義社會活動家、作家左拉窒息身亡〉映入眼簾。塞尚默默地將報紙交還管家，走進自己的書房，輕輕地掩上房門。

　　書房抽屜裡一本舊的素描簿子被打開來，左拉的頭像被攤開來，放在書桌上。耳邊響起了歡快的水流聲，男孩子們在水中跑跳的聲音，站在蘆葦叢中，高聲吟誦詩句的聲

《三個骷髏》*Three Skulls*
帆布油畫╱1900
現藏於美國密西根州底特律美術館　（Detroit Michigan MI. USA, The Detroit Institute of Art）

塞尚在一八九八至一九〇五年間繪製的《骷髏》系列顯示出他慈悲的宗教情懷。這個題材是古典大師們多會採用的，提醒世人也提醒自己，人終有一死，不可心存虛妄，不可膽大妄為。塞尚的這幅作品有著自畫像的況味，「眼神」中閃耀溫暖、歡愉。在繪製過程中，塞尚曾不斷歡喜讚嘆：「將骷髏放在畫布上是多麼美好的一件事啊！」

音⋯⋯。塞尚的心緩緩地跳動著，感受到一些溫暖，一些快樂⋯⋯。

拉馬丁的詩句是多麼的貼切啊：「⋯⋯最後一頁自動翻開⋯⋯臨終那頁就在指間⋯⋯」

多麼久遠了，葛蘭言的學生維勒維耶在巴黎的那個老舊的畫室⋯⋯，塞尚自己曾經走進去過。就是在那裡，他對於所謂的殿堂式藝術教育，澈底地失望了。啊，那時候，左拉有過建議的：「你如果能夠成為第二個阿利・謝弗（Ary Scheffer, 1795–1858）就好了。」塞尚還記得當時自己的回答：「你說什麼，你希望我成為第二個浪漫的肖像畫家謝弗？」左拉一臉壞笑：「最少，衣食不愁⋯⋯」自那一天起，他再也沒有回到維勒維耶的畫室，他在羅浮宮臨摹林布蘭，感覺著林布蘭透過畫作展示出的巨大的精神力量。

塞尚想到自己曾經寫信給左拉，告訴他：「我正在撫育夢想。」那是最後一次，塞尚告訴左拉，自己有著怎樣的追求。之後，他只好眼睜睜地看著兩個人在藝術之路上澈底地分道揚鑣。

早已過了就寢的時間，塞尚靜靜地將素描簿收好，走進

母親的紀念小室，輕聲跟母親說：「左拉走了，您喜歡的左拉夫人被救起來了。啊，去年，勇敢的艾力克斯緊緊跟隨著他的妻子，也走了……」母親從懸掛在牆上的鏡框裡溫柔地看著兒子……。塞尚跟母親說：「我還有一個辦法來安靜地紀念少年時的友情。」

塞尚走進畫室，在大幅《浴者》草圖中央勾勒出兩個男孩平滑的脊背、垂直落在脖頸上的頭髮，他們背對著觀者、肩並著肩、正在悄聲說著他們自己才知道的話語。

塞尚走回臥室的時候，看到布蕾蒙夫人的房門底下透出溫暖的光線，便輕輕敲了門：「我去睡了，晚安。」房內傳出欣慰的回答：「晚安。」

第二天，晨曦剛剛籠罩住聖維克多山，塞尚已經走在前往新畫室的路上。

傍晚，他回到家中，看到布蕾蒙夫人歡喜地拿著一個大盒子：「是弗拉先生寄來的。」盒子打開，竟然是德拉克洛瓦的傑作《瓶花》，這幅作品本來是蕭克先生的收藏，塞尚清楚記得一八九九年弗拉買下了它，視為珍藏。現在，一個特別的時刻，弗拉將它送給了自己。

大幅《浴者》*The Large Bathers*
帆布油畫／1900-1906
現藏於費城藝術博物館

在塞尚的《浴者》系列中，這幅作品是尺寸最大的，歷時七年之久才得以最終完成。畫面上巨大三角結構的樹木宛如蒼穹，表達出人與自然交融的理念。圖中人物面目模糊，強烈顯示人類應當將自身交予大自然才能獲得的恬靜、祥和。整個畫面氣勢非凡。馬諦斯日後以此畫為藍本，創造出他自己的著名作品《浴者》。

這一天，塞尚將這幅畫暫時立在餐室食器櫃上，然後邀請布蕾蒙夫人同自己共進晚餐，望著弗拉送的禮物，塞尚講起了這位朋友的故事：「您知道嗎，一八九五年，這位弗拉竟然要給我開個展，接到來信，我覺得這位在巴黎認識不久的畫商有點異想天開，但還是把布芳畫室裡未曾裝裱的一百五十張畫直接地裝進三個大紙板箱，交給鐵路公司送到巴黎去。這些畫，沒有任何人看到過。那時候，我緊張得不得了，心裡亂成一團，不知道這些拚了命畫出來的東西會遭到怎樣的對待，根本不敢到巴黎去，生怕自己受不了。整整一百五十幅啊⋯⋯」布蕾蒙夫人放下刀叉，撫著胸口。塞尚笑了：「展覽如期舉行，我不敢去看。在展期前一天，我讓小保羅悄悄去看一下，他打電報來說：『您猜怎麼樣，全部裝裱好了，棒極了！』我這才趕到巴黎去，看到了那個金碧輝煌的展覽⋯⋯」

　　那真是一個意外驚喜的展事，展場擁擠不堪。塞尚被朋友們包圍住，肩膀上挨了莫內好幾拳，連畢沙羅那麼穩重的人也沉不住氣了，一直興奮地說：「真正的經典！」雷諾瓦抱住塞尚，搖了又搖，眼睛都濕了⋯⋯。塞尚沉浸在回憶裡，

臉上掛著溫暖的笑容，布蕾蒙夫人珍惜著塞尚的好心情，沒有說話，溫暖的餐室裡靜悄悄的。

「一八九七年，我在楓丹白露，為了母親，心裡非常的痛苦。也是這個弗拉，從巴黎趕到楓丹白露，帶走了我所有已經完成的作品，他說他正在準備舉辦我的下一次個展……。他總是這樣，在關鍵的日子裡，送來了他的理解，他的溫暖。就像今天，他知道我心裡亂糟糟的，就送了這麼有意思的禮物給我……。很可惜，我為他畫的肖像不是很理想，胸前襯衫的處理不夠好……」布蕾蒙夫人抿著嘴笑了，人人都知道，一九〇〇年這幅肖像在巴黎小皇宮參加世紀大展的時候獲得多麼熱烈的讚美啊！報紙上那許多評論文章她都留著呢。

飯後，塞尚把這幅德拉克洛瓦的作品懸掛到臥室的牆上，很滿意，心情愉快，八點鐘準時上床，一夜無夢，第二天精神抖擻到婁甫高地新畫室作畫。

一九〇三年畢沙羅去世，塞尚完成了更多幅的《聖維克多山》。

一九〇四年，三十六歲的納比派畫家、作家貝爾納（Émile Bernard, 1868－1941）來到了艾克斯，他不但親自

看到了塞尚作畫的狀態，而且寫了訪問記介紹塞尚的美學觀點。之後，在來往信件中，塞尚流露出他極少讓人知道的孤寂之感。他也再三地向貝爾納談到了與自然融合，讓觀者從作品中了解藝術家意念的重要性……。直到他去世前一個月，他還在同貝爾納討論藝術實踐的艱難，以及不可動搖的信心。但是，他深知自己能夠提供的幫助有限：「一個人實在無法真正幫另外一個人的忙。」尤其是在創作領域裡。

　　一九〇五年，耗時將近七年完成的大幅《浴者》連同其他作品在巴黎秋季沙龍盛大展出，塞尚沒有為此耗費時間和精力，他來到楓丹白露繼續工作，他希望還有一些時間來「完成」，來達到他所期待的「目的」。他感覺到病苦，甚至感覺到力不從心。

　　一九〇六年元月，老友索拉里去世。五月，索拉里為左拉所塑製的胸像在藝術家辭世之後終於落成。在艾克斯揭幕那天，塞尚拄杖出席，自始至終，未發一言。之後，他直接來到婁甫高地新畫室。妹妹瑪芮一直獨身，自從這個新畫室落成之後，她常常從她自己獨居的房子來到這裡，幫助哥哥整理畫室。瑪芮不是一個很敏感的人，但是這一天，她看到

了哥哥臉上的陰霾，也看到了畫布上聖維克多山被濃雲籠罩，似乎大雨即將來臨，她幾乎聞到了雨的腥味，滿臉驚恐地望著正在作畫的哥哥。塞尚眼睛的餘光捕捉到了瑪芮的神情，他在心裡靜靜地笑了。

這一年的夏天，天氣非常的熱，潮濕異常，而且常常下雨，大雨來時，躲避不及的事情常常發生，塞尚的健康情形急轉直下。

十月十五日，天氣忽然轉涼，塞尚離開畫室，在返回寓所的路上被一處霧嵐籠罩的風景所吸引，支起畫架，非常興奮地用水彩記錄這一個極為罕見的畫面。一陣強風襲來，大雨接踵而至，在天昏地暗之中，聖維克多山的岩壁忽然「推進」到眼前，塞尚伸出左手，手指「碰觸」到堅硬的岩壁，心中大震，再也把持不住，昏倒在地。所幸艾克斯一家洗衣店送貨的馬車在數個小時之後經過，救起塞尚，將他送回卜拉貢街寓所中。

塞尚甦醒過來，醫生已經在床邊，告訴他，這只是急性肺炎，好好休息一下，不會有事。塞尚馬上想到了早先雷諾瓦在布芳養病的事情，便同布蕾蒙夫人開玩笑：「這回要看您

烹製鱈魚濃湯的本事了。」服藥休息一晚之後，第二天仍然步行回畫室工作，繪製園丁瓦列爾肖像。只不過，本來需時十五分鐘的路程，他走了半個多小時。然而，他仍然沒有氣餒，甚至在十七日這天還寫信給一家顏料行，脾氣很大地抗議說，「七天以前訂購的十支焦紅七號（burnt lakes no. 7），還未見答覆，不知怎麼回事！」那是塞尚生前發出的最後一封信。

但是，就在十八日這一天，塞尚的臉色灰暗，行動起來有障礙。醫生同布蕾蒙夫人堅決地不准塞尚再到婁甫高地畫室去。萬般無奈，塞尚坐在家鄉艾克斯市卜拉貢街寓所後院樹下，繼續為瓦列爾畫像。就在這個時候，塞尚明白，自己的時間不會太多了，眼下他只有一件事情可以期待，將這幅肖像完成。但是，塞尚終於無法在椅子上坐下去了。瑪芮同醫生一道將塞尚移到室內，用堆積的枕頭讓他靠坐在床上，布蕾蒙夫人把畫架支在了床前，塞尚最後一次將自己的觀察所得，用最為嫻熟的筆觸移轉到畫布上。

這幅肖像油畫是塞尚生前完成的最後一幅作品。藝術家竭盡全力將其奮鬥終生得來的理念、技法在此作中付諸完成。

《瓦列爾肖像》*Portrait of Vallier*
帆布油畫／1906
私人典藏

坐一會兒，躺一會兒，塞尚知道生命正在一寸一寸地離他而去，他不再說話，節省著、積攢著體力，力圖深呼吸，一筆又一筆地完成著他最後的一個「目的」，直到呼吸完全停止。這一天是一九〇六年十月二十二日，清晨七點鐘，在美麗、輝煌的曦光中，布蕾蒙夫人從塞尚手中把油畫筆慢慢地拿了下來，看著走進門的瑪芮，沉重地搖了搖頭。

　　在此之前，瑪芮寄了快信到巴黎，告訴小保羅，父親病危，要他回艾克斯。之後，布蕾蒙夫人又打了電報到巴黎。菲凱母子姍姍來遲，塞尚早已經離去。

　　老朋友莫內同雷諾瓦，新朋友弗拉、丹尼、貝爾納等等藝術界的朋友們、追隨者們全都來到了艾克斯一普羅旺斯，送塞尚一程。塞尚在聖彼得墓苑（Saint-Pierre Cemetery），自己父母的身邊，得到安息。雷諾瓦為塞尚設計的銅像則至今屹立在艾克斯市中心。

　　艾克斯地方報紙上發表評論家文章，強烈質問，巴黎、柏林等地的國家美術館都典藏展示塞尚作品，為什麼塞尚故鄉艾克斯一普羅旺斯的美術館反而不展示塞尚作品？葛蘭言美術館當時的館長彭堤埃（Auguste-Henri Pontier, 卒於

1926 年）嗆說：「只要我還活著，塞尚的畫就不能掛上葛蘭言展廳的牆壁！」一九二六年，彭堤埃去世，塞尚作品旋即在葛蘭言美術館隆重展出、永久展出。此時，塞尚辭世已經整整二十年。

一九八○年，藝術史家、哲學家、作家丹尼斯‧庫塔涅（Denis Coutagne, 1947- ）擔任艾克斯—普羅旺斯葛蘭言美術館館長，展開全面革新。一九八二年，塞尚家鄉的這個美術館舉辦了塞尚作品在艾克斯—普羅旺斯的首次個展。此時，塞尚辭世已經七十六年。

丹尼斯‧庫塔涅在葛蘭言主政二十八年，對於十九世紀歐洲美術史研究貢獻厥偉。二○○四年，他出版了專書《塞尚在普羅旺斯》，並策動了二○○六年與美國首都華盛頓國家藝廊聯合舉辦的同名特展，撼動世界。二○一一年，丹尼斯‧庫塔涅不但策畫出版重量級專書《塞尚與巴黎》而且策畫了集合眾多著名博物館藏品、眾多私人典藏，在巴黎盧森堡博物館舉辦的同名特展，舉世歡欣。至此，百感交集的塞尚在上帝座前，笑了。

寫給塞尚先生的一封信，及其回信

尊敬的塞尚先生，您好嗎？

非常想念我看您作畫的那個夏日清晨，那鮮明的印象一直伴隨著我寫完了這本書的最後一個句號。在這將近一年的時間裡，我一直想寫信給您，傾訴我跟隨著您的腳步踽踽前行的諸般心境。我知道，您是一位寫信的人，我也是的，只不過，現在的世界很不一樣了，很多信在空中無聲無息地飛來飛去；用墨水寫好，貼上郵票，請郵差先生送達的信已經很少很少了。

非常希望您知道的一件事情是關於梵谷的──您知道嗎，梵谷在一八八八年看到了您的風景畫，留下了神祕的深刻印象，這印象竟然在夜間入夢，帶給他少有的歡愉，然後進入了他的風景與瓶花中。那是非常特別的感受，似乎沒有人有過相同的經驗。他的感悟引領著我走上一些可以深入探究的途徑。

另外，我也有一個小小的體驗，我一直覺得藝術史家們

總是說您的《聖維克多山》所描摹的是您對令尊複雜的情感。我的感受不同，我覺得，您繪製這個系列的時候，令堂同畢沙羅先生都在您的思緒之中。

您在一封信中談到的顏料 burnt lakes no. 7 ， 我也很想知道，那是一種怎樣的顏色，它有著怎樣的隱喻。

最重要的，我非常渴念能夠再見到您，看您作畫，同您聊天。

……

· ·

Dear Teresa,

很高興，你寫信給我，已經很久沒有人寫信給我了。大家都跑去看我的畫，買了許多的複製品掛在牆上，卻沒有人寫信給我。

我很感謝那許多在空中無影無蹤飛來飛去的信件，這讓我有了機會，收到你的信並且寫回信給你。

謝謝你告訴我梵谷的事情。我也想告訴你，我對抽象主義的看法，你說我是最早在繪畫中實踐抽象主義的畫家，這話不能算錯，但是最早將抽象思維運用到藝術創作中去的卻

是古希臘時代錫克拉迪克的無名藝術家，我相信，畢卡索從
Cycladic Art 所得到的比從我的畫裡得到的更有啟發。

　　很高興，你給了我的母親公正的評價，現在，天主身邊
一個好座位上就坐著我的母親，她還是喜歡編織蕾絲，美妙
無比……。

　　至於你在書中提到的焦紅七號，也是我來到這裡才能夠
在自然景觀中找到類比的，火山爆發之後，岩漿即將凝固之
時的色澤，便是那 burnt lakes no. 7……，強有力的色彩，
生命與死亡的結合體，輝煌而沉靜。

　　我也希望著，你會再寫信給我，告訴我許多有趣的故事。
在清晨，霧嵐尚未散去，霞光剛剛出現的時候，你會看到我，
看到我還在創作，看到我新的實驗與探索……。

　　於是，信有了，回信也有了。

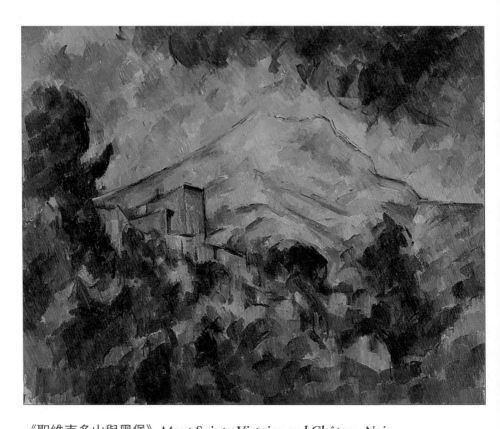

《聖維克多山與黑堡》 *Mont Sainte-Victoire and Château Noir*
帆布油畫／1904–1906
現藏於日本東京石橋基金會阿蒂松博物館 （Tokyo Japan, Artizon Museum of
Ishibashi Foundation）

塞尚一生以聖維克多山為題材的作品高達六十餘幅。這幅油畫是塞尚晚期作品，寄
託了他對父母、對畢沙羅等同道深切而複雜的情感。黑堡曾經是塞尚常去寫生之地，
其優雅、雄奇同聖維克多山相得益彰。晚年，塞尚在婁甫高地畫室將早期的觀察同
眼前所見結合在一處創作出童話仙境般的風景畫。

塞尚　年表

1839 年
1 月 19 日，保羅・塞尚出生於法國南部古城艾克斯－普羅旺斯，歌劇院路二十八號。父親路易－奧古斯特・塞尚；母親安妮－伊莉莎白－赫諾瑞・奧波特。

1841 年
妹妹瑪芮出生。

1844 年
進入小學就讀。父親與母親在這一年結婚。

1848 年
父親所創立的塞尚－卡巴索銀行於艾克斯市卡達利耶街二十四號開張營業。

1852 年
在波龐中學就讀，與左拉同學。

1854 年
小妹妹蘿絲出生。

1856 年
開始學畫。

1857 年
進入艾克斯素描學校習畫。自 1858 到 1861 年，他的繪畫老師是約瑟夫・吉伯爾。

1858 年
通過文科大學入學考試，進入大學，攻讀法律。

1859 年
父親買下艾克斯附近熱德布芳花園別墅，塞尚在這裡設立了第一間畫室。

1861 年
得到父親同意，決心獻身藝術。來到巴黎，認識了畢沙羅。作品被官方舉辦之沙龍展拒絕。同年 9 月，返回普羅旺斯，在父親的銀行擔任職員。

1862 年
重返巴黎，積極創作，申請就讀國家

藝術學院，遭到拒絕。

1863 年
參加第一屆「落選沙龍」展。

1866 年
結識馬奈和莫內。

1867 年
其作品被官方沙龍展拒絕。

1869 年
認識書籍裝訂師艾蜜莉‧奧爾唐斯‧
菲凱。

1870 年
在勒斯塔克寫生，同菲凱同居。其作
品被巴黎沙龍展拒絕。

1872 年
兒子小保羅在巴黎出生。

1874 年
參加「無名畫家、雕刻家、版畫家協
會」，包括《懸樓》在內的三幅作品參
加首屆「印象派聯展」。

1877 年
提出靜物、風景，以及《蕭克肖像》

等作品，參加第三屆「印象派聯展」。

1878–1879 年
經濟困頓、精神困頓，自普羅旺斯返
回巴黎，輾轉於默倫、歐韋、梅丹等
地，大量創作。提交沙龍展的作品，
依然被拒。

1880–1881 年
在巴黎、默倫、蓬圖瓦茲、梅丹勤奮
創作。塞尚的妹妹蘿絲同律師保羅一
安托尼一馬克西姆‧柯尼爾在艾克斯
結婚，塞尚參加了婚禮。

1882 年
因為基約曼擔任沙龍評審的關係，以
其「弟子」身分參加沙龍展。此一規
定在第二年即取消。立下遺囑，身後
一切動產不動產之繼承人是母親同兒
子小保羅。

1884 年
早春，遭沙龍展再次拒絕。初夏，參
加第一屆免審查「獨立沙龍」盛大展
事。

1886 年
結束同左拉三十年友誼。同菲凱正式
結婚。父親去世，留給塞尚可觀的遺

產,自此,塞尚經濟完全獨立。

1889-1890 年
作品在巴黎世界博覽會以及布魯塞爾前衛藝術展中展出。

1890 年
第一次也是唯一一次出國旅行,地點是瑞士。罹患糖尿病。

1891 年
成為虔誠天主教徒。

1895 年
畫商弗拉在其巴黎畫廊舉辦了塞尚生平第一次個展,參展作品有一百五十多件。這一年,塞尚五十六歲,習畫已近四十年。

1896 年
被頭痛、失眠同糖尿病所苦,繼續創作。同老友加斯奎特之子作家瓦切姆·加斯奎特結識,他是塞尚傳記的第一位作者。

1897 年
10 月,獨居的塞尚母親在自己的房子裡去世。柏林國家藝廊購買、典藏塞尚作品。

1899 年
熱德布芳別墅以七萬五千法郎出售。塞尚為自己留下兩萬五千法郎,其餘五萬平分給兩個妹妹。購買、定居艾克斯市卜拉貢街二十三號二樓,改建畫室。雇用管家布蕾蒙夫人。弗拉為塞尚舉辦第二次個展。畫商呂厄以高價購得塞尚十八幅作品。

1900 年
先知派畫家莫里斯·丹尼繪製油畫《向塞尚致敬》。巴黎世紀畫展展出塞尚作品。畫商卡西瑞在柏林為塞尚舉辦個展。

1901 年
在巴黎獨立沙龍、布魯塞爾、海牙(Den Haag)展示作品。在可以俯瞰艾克斯的高地婁甫大道購置土地,建立畫室。

1902 年
左拉去世。新畫室落成。塞尚在遺囑中確認身後一切留給兒子。

1903 年
畢沙羅去世。左拉收藏拍賣,其中有塞尚十件早期作品。參加維也納展事。

1904 年
巴黎秋季沙龍專闢一室展覽三十幅塞
尚作品。畫商卡西瑞為塞尚在柏林舉
辦第二次個展，大獲成功。

1905 年
耗時七年的大幅油畫《浴者》等作品
在巴黎秋季沙龍盛大展出。參加獨立
沙龍展事。畫商呂厄攜帶塞尚十幅作
品參加在倫敦舉辦的印象派大展。塞
尚為疾病所苦。

1906 年
1 月，索拉里去世。5 月，在艾克斯
出席了索拉里為左拉所塑胸像揭幕。
巴黎秋季沙龍展出塞尚作品。 10 月
15 日，戶外寫生遭受風雨，罹患急性
肺炎，返回卜拉貢街寓所之後繼續創
作，於 22 日辭世，身邊只有妹妹瑪
芮同管家布蕾蒙夫人。塞尚葬禮在艾
克斯主教座堂 （Saint-Sauveur
Cathedral, Aix-en-Provence） 舉行。
塞尚葬於艾克斯聖彼得墓苑。

1907 年
弗拉與貝爾涅姆－朱尼畫廊
（Bernheim-Jeune Gallery） 聯手從塞
尚之子小保羅手中購買了塞尚二十九
幅油畫與一百八十七幅水彩畫。巴黎

貝爾涅姆－朱尼畫廊舉辦「塞尚水彩
畫展」。巴黎秋季沙龍舉辦大型「塞尚
回顧展」，五十六幅作品盛大展出。卡
西瑞柏林畫廊展出塞尚作品七十九
幅。年底，馬賽、維也納等地隆重展
出塞尚作品。從這一年起，美國畫商
與收藏家開始尋找機會典藏塞尚作
品。

1909 年
塞尚小妹妹蘿絲去世。

1912 年
美國費城大收藏家邦尼斯開始買進塞
尚作品。這一年，塞尚作品在聖彼得
堡、巴黎、法蘭克福展出。邦尼斯在
這些展事中不斷得以典藏更多塞尚作
品。

1913 年
紐約大都會博物館展出塞尚作品，這
是塞尚作品首次進入美國博物館。之
後，展事移師波士頓和芝加哥。

1920 年
費城美術學院首次展出塞尚作品。

1921 年
紐約大都會博物館與紐約布魯克林博

物館聯合展出塞尚及其他藝術家的靜物畫作。塞尚大妹妹瑪芮去世。

1922 年
塞尚妻子菲凱去世，葬於巴黎。

1926 年
塞尚作品得以在家鄉艾克斯－普羅旺斯葛蘭言美術館永久展示。

1936 年
應美國大收藏家邦尼斯邀請，法國畫商弗拉訪問美國並在費城邦尼斯基金會演講，暢敘塞尚和他的時代。

1947 年
塞尚之子小保羅去世，葬於巴黎。

2006 年
位於美國華盛頓特區的國家藝廊與法國艾克斯－普羅旺斯葛蘭言美術館聯合舉辦《塞尚在普羅旺斯》特展。

2011 年
集合世界各地著名博物館、著名私人典藏之塞尚作品特展《塞尚與巴黎》於巴黎盧森堡博物館隆重舉行。

2021 年
紐約現代美術館舉辦《塞尚素描》特大展事。

2022 年
2 月至來年元月，巴黎光之工坊多媒體藝術中心以數位化方式舉辦 《塞尚：普羅旺斯之光》特展。
6 月至 9 月，芝加哥美術館舉辦《塞尚的世界》特大展事。
10 月至來年 3 月，倫敦泰德美術館舉辦塞尚作品特展。

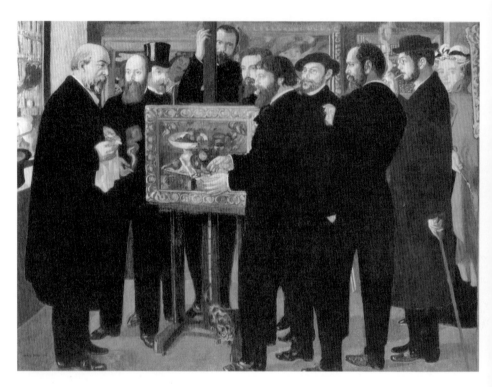

莫里斯·丹尼作品《向塞尚致敬》*Homage to Cézanne* by Maurice Denis
帆布油畫／1900
現藏於巴黎奧塞美術館

延伸閱讀

1. *Cézanne Drawing* Edited by Jodi Hauptman and Samantha Friedman (2021 The Museum of Modern Art, New York)

2. *The World is an Apple－The Still Life of Paul Cézanne* Edited by Benedict Leca (2014 Art Gallery of Hamilton, London)

3. *The Letters of Paul Cézanne* Edited and translated by Alex Danchev (2013 The J. Paul Getty Museum, Los Angeles)

4. *Cézanne and Paris* Éditions de la RMN-Grand Palais. Expert supervision: Denis Coutagne (2011 Musée du Luxembourg SÉNAT)

5. *Cézanne in the Barnes Foundation* Edited by André Dombrowski, Nancy Ireson, and Sylvie Party (2011 Barnes Foundation, Philadelphia)

6. *Cézanne in Provence* by Philip Conisbee and Denis Coutagne (2006 National Gallery of Art, Washington, D.C.)

7. *Cézanne* by Ulrike Becks-Malorny (2006 TASCHEN GmbH)

8. *Cézanne to Picasso — Ambroise Vollard, Patron of the Avant-Garde* Edited by Rebecca A. Rabinow (2006 The Metropolitan Museum of Art, New York)

9. *Cézanne in Provence* by Denis Coutagne (2004 Assouline Publishing, New York)

10. *Impressionist Still Life* by Eliza E. Rathbone and George T. M. Shackelford (2001 The Phillips Collection, Washington, D.C.)

11. *Cézanne* by Richard Verdi (1992 Thames and Hudson Ltd, London)

12. *The World of Cézanne 1839–1906* by Richard W. Murphy and the editors of Time-Life Books (1968 Time-Life Books, Alexandria, Virginia)

永遠的先行者——林布蘭　　　　　　韓　秀／著

　　林布蘭生於荷蘭萊登，以色彩鮮明的版畫與精湛的銅版蝕刻技術聞名於世，為巴洛克時期最具代表性的藝術家之一。早期善於以「明暗對照法」繪製栩栩如生的肖像，例如《杜爾普教授的解剖課》，他也因此畫一舉成為當時阿姆斯特丹最富有的人之一。但好景不長，因為受妻兒接連過世的打擊，1640年之後，林布蘭的畫筆不再濃墨重彩，他的畫布變得灰暗，人物形象追求自然、更加忠於原貌——但這樣的轉變卻也讓他從此跌落畫壇……。

矇矓的恆星——
李奧納多・達・文西　　　　　　韓　秀／著

　　李奧納多・達・文西是古今中外最知名的藝術家之一，但實際上大部分人卻可能對他的作品、以及李奧納多的故事知之甚少：在《最後的晚餐》的顏料中，隱藏了什麼樣的祕密？《聖母子與聖安納》的種種布局安排，代表了什麼？《蒙娜麗莎》這幅畫背後有什麼樣的故事？李奧納多與拉斐爾、米開朗基羅，這三大藝術生命又會掀起怎樣的時代狂潮？

德意志的上帝代言人——杜勒　　韓　秀／著

　　文藝復興不只發生於義大利，它可是全歐洲的盛會！本書將帶您認識與達・文西齊名，將文藝復興思想帶回德國發揚光大的偉大藝術家——杜勒。杜勒出生於金匠家庭，十三歲時無師自通，以銀針素描畫出第一幅自畫像，技術堪與達・文西、林布蘭並列。杜勒同時還是史上第一位身兼出版家的插畫家，1498年出版《啟示錄》插圖本。從編輯、印刷、裝幀、銷售，杜勒一手包辦，展現了無人能望其項背的精湛手藝。杜勒前衛的思想與實踐力，讓藝術有了開創性的發展。關於杜勒，還有更多的魅力，趕緊翻開本書，一起探尋他的斜槓人生！

神的兒子——埃爾・格雷考　　韓　秀／著

　　文藝復興時期，眾人紛紛前往義大利尋求藝術發展之際，只有他離開人人嚮往的義大利，轉往西班牙發展，他是來自希臘克里特島的埃爾・格雷考。埃爾・格雷考尊崇自己的信念創作藝術，充滿張力的構圖、細長的人物比例是其最大的特色。他不但喚醒了西班牙的文藝復興，也為後世開闢一條嶄新的道路，著名的藝術家塞尚、畢卡索等人，都是受到他的啟發。全書以歷史文獻為骨幹，淺白生動的文字為血肉，小說式的對白，潛移默化地引領讀者認識這位充滿神祕色彩的藝術家。

巴洛克藝術第一人──卡拉瓦喬　　韓　秀／著

　　卡拉瓦喬是巴洛克藝術的先驅，他崇尚騎士精神，身體裡流著一股英雄血液。然而，這股正義之氣卻使他的一生顛沛流離，流亡成為他無法逃避的宿命。儘管如此，他仍舊沒有被黑暗的命運擊倒。他忠於自己，尊崇自然，以敏銳的觀察力，描繪其筆下的人物。尤其善於利用光線的明暗，襯托出立體的空間感，使畫面充滿戲劇性的效果，為當時的藝術發展點亮一盞明燈，成為後輩藝術家們的楷模。讓我們翻開書頁，跟著韓秀生動的文字，穿越時空，細細咀嚼卡拉瓦喬精彩的一生。

國家圖書館出版品預行編目資料

現代藝術的拓路人：塞尚／韓秀著.－－初版一刷.－
－臺北市：三民，2024
　　面；　公分.－－（藝術家）

ISBN 978-957-14-7756-5　（平裝）
1.塞尚(Cézanne, Paul, 1839-1906)
2.畫家 3.傳記 4.法國

940.9942　　　　　　　　　　　　　112022719

藝術家

現代藝術的拓路人──塞尚

作　　者｜韓　秀
責任編輯｜簡敬容

創 辦 人｜劉振強
發 行 人｜劉仲傑
出 版 者｜　　三民書局股份有限公司 (成立於 1953 年)

三民網路書店
https://www.sanmin.com.tw

地　　址｜臺北市復興北路 386 號　（復北門市）　(02)2500-6600
　　　　　臺北市重慶南路一段 61 號 (重南門市)　(02)2361-7511

出版日期｜初版一刷 2024 年 4 月
書籍編號｜S901180
I S B N｜978-957-14-7756-5

三民書局